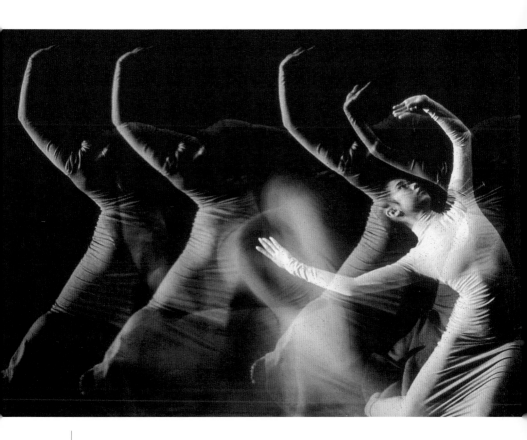

《俑之一──漢俑》
劉鳳學作品102號。
（李銘訓攝）

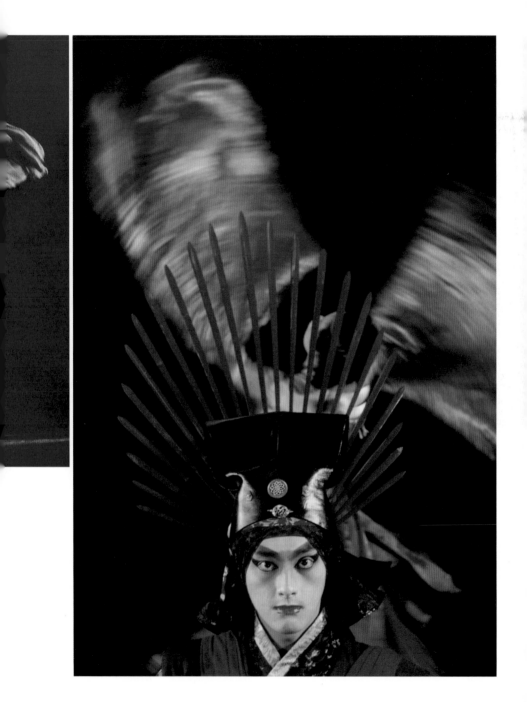

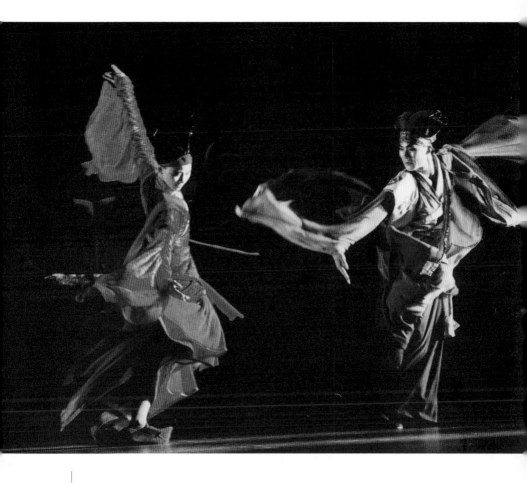

《曹丕與甄宓》
劉鳳學作品109號。
（李銘訓攝）

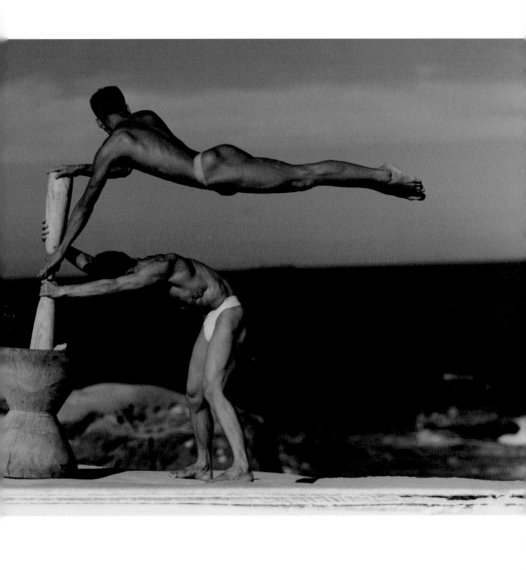

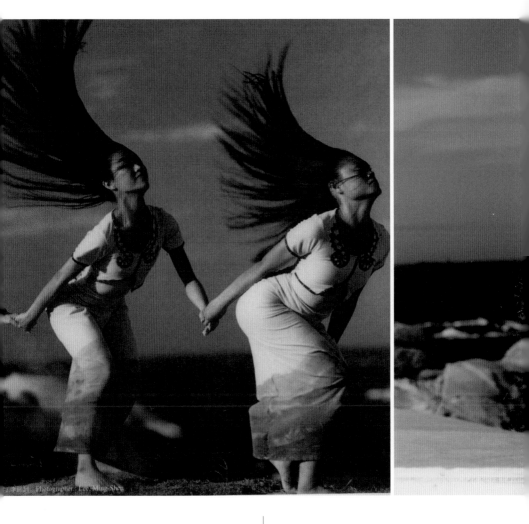

《沉默的杵音》
劉鳳學作品107號。
（李銘訓攝）

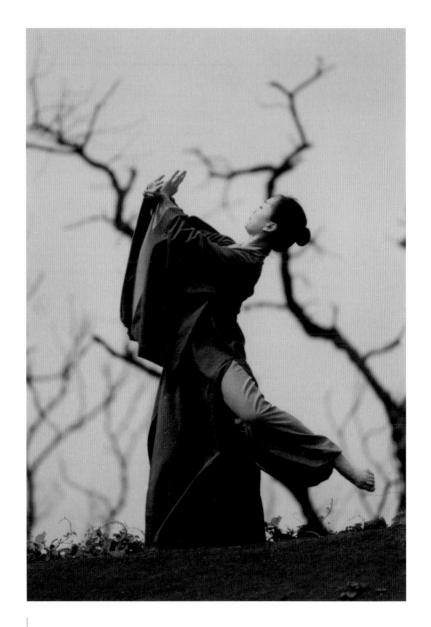

《地獄不空，誓不成佛》
劉鳳學作品112號。
（李銘訓攝）

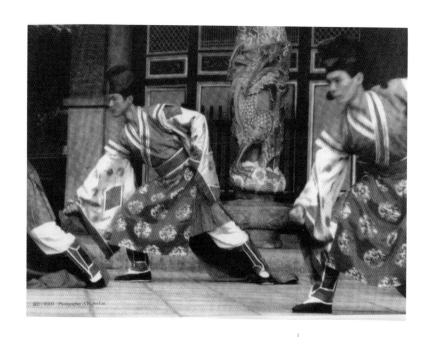

《皇帝破陣樂》
劉鳳學作品99號。
（齊沛林攝）

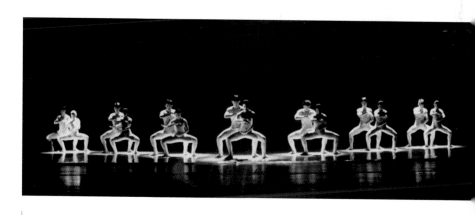

《冪零群》
劉鳳學作品91號。
（李銘訓攝）

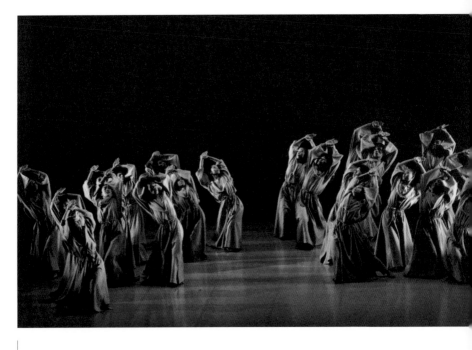

《布蘭詩歌》
劉鳳學作品103號。
（李銘訓攝）

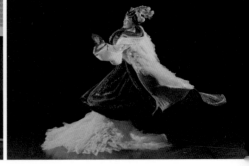

《揮劍烏江冷》
劉鳳學作品127號。
（陳逸民攝）

尋與開拓——舞蹈家劉鳳學訪談

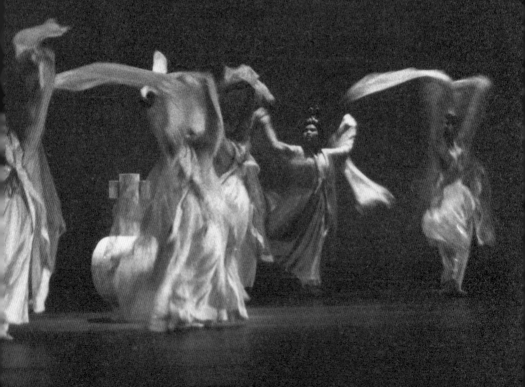

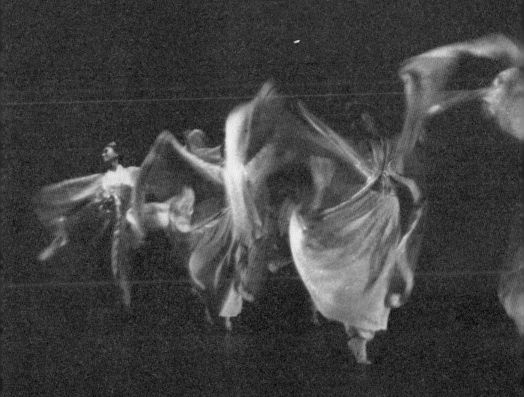

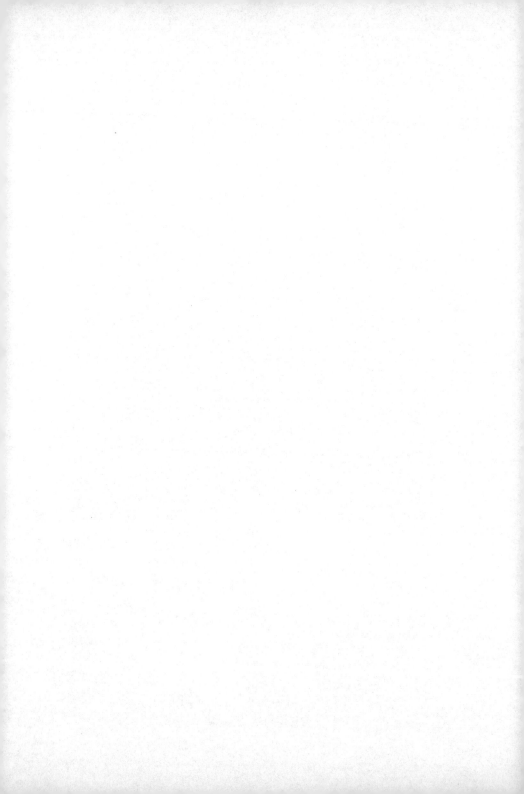

前言

劉鳳學的舞蹈能把人帶入一種

身體與精神完全投入的現象，

不需任何戲劇性的誇大，

也沒有過度的激情，

她是一位自然又神祕的創作者。

自然，

是因為她從不為了迎合時尚的流行而創作；

神祕，

是因為她對舞蹈動作與空間的感知非常敏銳。

「有人在下，我欲輔之。魂魄離散，汝筮予之……魂兮歸來，去君之恆幹，何為四方些？」一種孤獨又壯烈的感覺，撼動了我的全身，緊隨著群舞衣裙搖曳的身影、手執青赤兩蛇之巫師與摯誠膜拜的獻祭者。在樂聲引導下，我背負著一條長長的黑帶，步上了舞台。除了投射在我身上的強光，周圍一片漆黑，我默默呼吸著舞台四周的空曠，傾聽著自己跳動的脈搏。屈原的浪漫精神和劉鳳學創作的那簡潔有力的舞蹈語彙，兩者在我的身上糾結，我已分不出什麼是自己舞動的身體，什麼是與我共舞的黑帶，什麼是時間和空間，什麼又是劉鳳學或屈原的《招魂》，我只覺得自己舞出了一種理想和掙扎。以上是我演出劉鳳學作品《招魂》（一九七四）時的經驗。

劉鳳學的舞蹈能把人帶入一種身體與精神完全投入的現象（phenomenon），不需任何戲劇性的誇大，也沒有過度的激情，她是一位自然又神祕的創作者。

自然，是因為她從不為了迎合時尚的流行而創作；神祕，是因為她對舞蹈動作與空間的感知（perception）非常敏銳。她能透視出動作與空間所存在的各

種內外關係，並且把這些關係化為藝術表現的符號（symbol）。這些符號不但吸引人去想像、思考及尋找其存在的意義，同時也充滿了對時代、文化和歷史的情感。她的舞蹈時間感知，並不限於某一時段，而是與歷史連成一脈，所以看她的舞，常常讓人有一種超越現代和古代的感覺。

一九八四年，當她從英國回台北重建唐代的《皇帝破陣樂》，我是這支舞的表演者之一，也協助抄寫該舞的樂譜。劉鳳學不只對中國古代舞蹈有很深厚的認識，對古代的音樂也很有研究。我們在一起工作時，她曾不斷地解釋，如何從古代音樂的速度（tempo）去了解舞動時的質量感（dynamic content）。

後來，我到英國拉邦舞蹈學院（Laban Centre for Movement and Dance at Goldsmiths, University of London）研究所進修時，在圖書館讀到了劉鳳學的博士論文：〈從西元前十六世紀至十三世紀的中國古代禮儀舞蹈與儀式舞蹈歷史文獻記錄和舞蹈分析研究〉（*A Documented Historical and Analytical Study of Chinese Ritual and Ceremonial Dance from the Second Millennium B.C. to the thirteenth*

Century)。當時我的情緒既興奮又激動，因為這篇論文內容極為豐富，且對中國的舞蹈與歷史文化、哲學思想和藝術教育發展，有極詳盡的討論和精彩的發現。

一九九五年，我應劉鳳學和新古典舞團的邀請，回台北進行拉邦（Rudolf Von Laban，一八七九至一九五八年）動作藝術觀念的演講時，曾詢問劉鳳學是否考慮寫自傳。但她認為活著的藝術家之自傳即存在於其言行實踐、思想觀念和藝術作品中，只要能繼續創作，作傳也就不顯得那麼重要了。

一九九七年，她獲得了第一屆國家文化藝術基金會「文藝獎」。國藝會為了要落實頒贈文藝獎的實質意義，決定出版關於得獎者的書籍，以延伸藝術在社會的影響力。因為這個機會，劉鳳學接受了此次的訪談。

由於劉鳳學的舞蹈生涯超過了半世紀，並跨越了創作、研究和教育等領域。所以我們的談話方式，每一章都不是單向地只集中在單一焦點，而常常在歷史、文化、藝術和教育等主題中穿梭交織進行。為了方便讀者閱讀，我把訪談的內容大致分為六章——第一章和第二章，比較集中於劉鳳學早年的生活經

驗和引起她嚴肅思考中國舞蹈的動機，並與中國現代史產生關聯；第三章比較集中於劉鳳學的中國古代舞蹈研究和「中國現代舞」的創作和實驗過程；第四章是以她的教育理想與實踐及新古典的觀念為重點；第五章和第六章則談論她的舞蹈風格。而附錄中的「記藝術家生活瑣事」，是我自己與劉鳳學多年工作時的生活趣事片段。

這次訪談，可作為藝術家個人的輪廓寫照，但舞蹈藝術無法純用語言或文字完整表達。所以，讀者除了以這本書作為引導之外，還要看劉鳳學的舞蹈創作作品及研究，把藝術家的言行、舞蹈作品和學術思想合併，這才是劉鳳學一生最詳實、最真切的傳記。

第一章

寂寞與孤獨

劉鳳學（上）初中一年級時與姊姊劉鳳芝。

劉鳳學（中立者）初中畢業時攝。

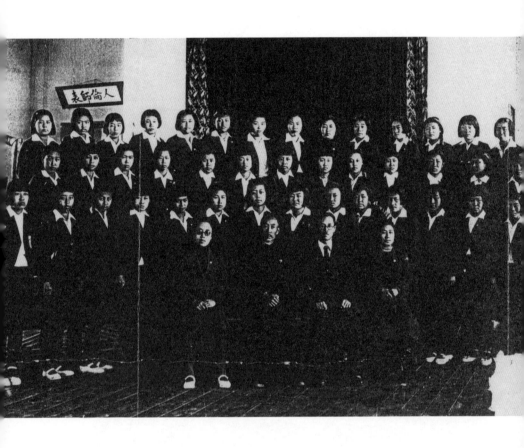

1941年劉鳳學（中排左起第五人）於女子高等學校畢業時
攝。前排坐者左起第一人為其最尊敬的國文老師李寇林女士。

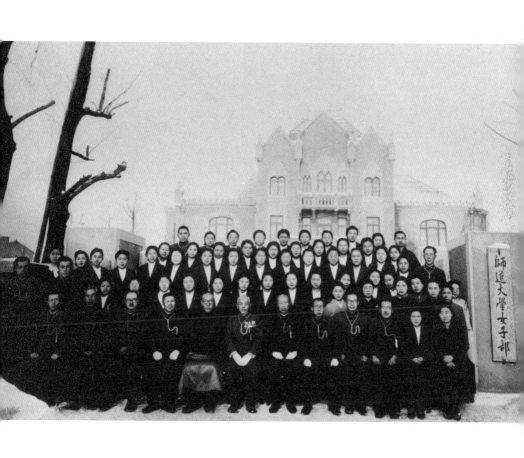

劉鳳學（最後排左起第五人）就讀長春女子師道大學時攝。

其實對我而言，

寂寞與孤獨能帶給我一種寧靜的享受，

這種享受是上天的恩賜。

它能使我從獨處中有較多的時間內省和思考，

並且得以神遊宇宙。

因為獨處，

讓我把從外界所獲得的刺激沉澱，

讓自己內心的感覺昇華。

李：一九八一年您在英國拉邦舞蹈學院攻讀博士學位時，邦妮・柏德（Bonnie Bird，一九一四至一九九五）① 曾問您：「作為一位舞蹈藝術家，除了舞蹈知識和技巧外，還需要具備些什麼樣的能力？」您的回答是，忍受寂寞與孤獨的能力。

您獲得了國家最高榮譽的第一屆國家文化藝術基金會文藝獎，仍然感到寂寞與孤獨嗎？

劉：其實對我而言，寂寞與孤獨能帶給我一種寧靜的享受，這種享受是上天的恩賜。它能使我從獨處中有較多的時間內省和思考，並且得以神遊宇宙。

因為獨處，讓我把從外界所獲得的刺激沉澱，讓自己內心的感覺昇華。

我常常專注於傾聽自己身體內的聲音②，它使我有一種與天地合而為一的感覺。心靈深處一波又一波的創作欲望與身體內的聲音相互激盪。霎時，微波化成巨浪，直衝天靈，一瀉千里，當挽住狂瀾，釐清思路，期待的舞作尚未完成，另一波巨浪已在內心激起。諸多紛雜的、片段的影像已在腦海

裡盤旋，它們自動調適，自動排比，也彼此排擠，一場自我搏鬥戰已悄悄展開，一段新的孤獨旅程已經啟動。

得獎，令人興奮，也使我戰慄；驀然回首，我的舞蹈生涯已超過一甲子，追尋創作也將近半個世紀。獎，喚起了我內心的警惕，不，應該說是恐懼。

自得獎後，我的案頭又增多了一張卡片：

人大都獨立站在地心上

然後隨即日暮③

讓一絲陽光貫穿

受獎之後，我更加珍惜生命的每一刻，並祈求上蒼賜給我更多的時間；也懇請賜給我更深一層的孤獨。

李：孤獨是否也和您的個性有關？

劉：也不盡然。不過自幼我就比較喜歡遠離嘈雜的人群躲起來編織夢想，沉醉在我自己熱愛的編舞遊戲，建構我想像中的舞蹈世界。

李：您出生於黑龍江省齊齊哈爾，中國東北的嚴寒天氣及北大荒的荒涼是否也影響到您的忍受能力？

劉：其實忍受有時也是一種享受。你曾經有生活在氣溫攝氏零下四十度的經驗嗎？你呼吸過零下四十度的空氣嗎？你體驗過在冰天雪地的地面上，「人」如何煞車？跌倒了如何爬起來嗎？

那裡並不荒涼，歐化了的哈爾濱市（黑龍江省政府所在地），重工業城市的齊齊哈爾，所有大小公路都在穿天的白楊樹下延伸向一望無涯的大地平原。不過這僅是它外貌的一隅，它的無盡寶藏，只有靠個人的敏感來測量，靠個人的智慧來發掘、來領悟、來擁抱和運用。

與寒冷的氣候搏鬥，的確容易養成堅強的個性，不過這只是外在因素而

已。一個人內在世界的活動，也往往是回應現實社會所作的抉擇。你還記得吧？你曾經表演過我的舞作《現代人》④。這支舞作是我早年讀王國維（一八七七至一九二七年）的詞〈浣溪沙〉⑤有感而創作的。王國維這闋〈浣溪沙〉首先描寫時空，意境超絕、高超，充滿象徵意味；繼之以銳利的眼神，凝視紅塵俗世。其中最令人不忍卒讀的是末尾一句──「可憐身是眼中人」。當年我是在淚水中完成《現代人》的。

李：《現代人》這支舞讓我感到的是一種混合著堅忍和蒼涼的孤寂，雖然您排舞時一向不愛用個人的主觀感受來左右舞者的詮釋想像，可是我能從您的動作中得到一些情感色調的暗示。在《現代人》裡，有些舞者被您物化為一張張長有人頭的桌面或一叢叢沒有感覺的布袋怪物，另外的群舞者卻端著盤子在這些怪物中穿梭行走，在排擠、掙扎和跳躍。巴爾托克（Bela Bartok，一八八一至一九四五年）的音樂一聲聲地擊下，我似乎被那音樂的強度和動作的速度擊倒，但仍然掙扎著要做出您要求的完美平衡。這支舞

好像在測驗我的體能和控制力，我記得您還要我把手中的鐵盤摔遠一點，但我總是不太勇敢，因為我怕盤子會打中觀眾的頭。

您對現實社會及人生處境的悲憫情懷，與您幼年時的經歷及您曾經目睹本世紀中華民族的災難有直接的關係嗎？

劉：幼年時代生長在中國大陸東北少數民族聚集的齊齊哈爾市。這裡有滿族、蒙古族、回族、赫哲族、鄂倫春族、鄂溫克族、達斡爾族、朝鮮族及占有人口比例最多的漢民族。蘇聯紅軍革命成功之後，也有為數不少的白俄人陸續逃亡到這裡。日本侵略東北之後，大批日本移民遷入東北。多元的民族文化早已在此融匯成一個互相包容、多采多姿的混合文化體，凸顯在禮俗、飲食、服飾甚至於語言方面。因此，童年時雖然物質生活貧窮，精神生活卻無比的豐富。往往白天和白俄小朋友一同學習芭蕾，晚間則有機會看到「薩滿」（巫師）作法。

「薩滿」在一種特定的儀式中，手持太平鼓，腰繫銅鈴，搖首頓足，口中唸

著咒語，配合鼓聲及銅鈴的節奏，由緩而急，由放鬆的肢體一直舞到口吐白沫、軀幹僵直，待呈現半昏迷狀態時，已接近破曉時分。父母一向遠離怪力亂神，是典型儒家思想觀念的實踐者，但是他們對於我在童年時好奇於「薩滿」（巫師）作法等行為，並沒有嚴格限制。我很幸運，童年時從父母那獲得中國歷史知識、古典詩詞解讀與背誦，並放任我窩在倉庫裡，閱讀章回小說和把玩我的百寶箱。這些滋養，日後都在我成長過程中發酵，也都在我追尋生命意義旅程中起了決定性的作用。

兒時，母親的面紗與黎錦暉的兒童歌曲是我最親密的玩伴。大陸東北春季多風，西伯利亞寒流剛過，從蒙古高原吹來的大風沙隨即而至。當地婦女們為了抵禦刺臉的風沙，外出時，常常用紗巾將頭及臉都包起來，紗巾兩端披在肩上隨風飄舞煞是好看。當時，我被這種景象所吸引，於是母親的面紗都變成了我百寶箱中的舞者，每天扮演不同的角色，上演不同的舞碼。當我唱著黎錦暉的「雪兒飄，星兒搖搖⋯⋯」時，黃紗巾幻化為我

的翅膀，黑紗巾是巫婆的舞衣，銀色紗巾是一條會騰雲駕霧、上天下海的龍，白紗巾是和姊姊作戰的武器。姊姊並不熱衷我的舞蹈遊戲，不過後來她成為我夢想實現的最大支持者和支援者。

從初一到大三，我讀的是寄宿學校，在日本人統治下接受斯巴達式教育。姊姊經常扮演我和父母中間的溝通者。在大學讀書期間每逢寒暑假回家，臨行前，行李中總會多幾件漂亮的衣服和一個大紅包，足夠我一學期的零用，這都是從她那微薄的小學教師薪資中節省下來的。

李：您剛才曾提到黎錦暉（一八九一至一九六七年）的兒童歌曲，是他的歌舞劇引起您對舞台表演藝術之嚮往嗎？

劉：黎錦暉是近代中國音樂舞蹈史上的重要人物。他是第一位響應五四精神的作曲家，以中國民間音樂為基礎，吸收西方樂舞形式創出一種充滿中國風味、適合中國兒童表現的歌舞劇，並身體力行，親自推廣。他曾創辦中華

歌舞專科學校、中華歌舞團（後改稱明月歌舞團）。由於專長於漢語音韻學，他的歌曲不但流暢易學，同時也充滿了教育和民族精神的特色。由他作曲、作詞而完成的歌舞劇有《葡萄仙子》、《麻雀與小孩》、《月明之夜》、《小小畫家》等十二部兒童歌舞劇和《可憐的秋香》等二十四首兒童歌舞曲，都曾風靡全國及南洋一帶。我個人雖然無緣受教於他，但是他的樂曲越過長城，傳到塞外，的確充實了我兒童時期即興跳舞的素材，也激起了我跳舞的欲望。

李：是否能談談您的母校——長白師範學院及您的老師，還有那個時代的變動？

劉：我念了六年大學，前三年是在日據時代，校址設在長春的朝陽路。據說這棟房子是張之洞（一八三七至一九〇九年）的別墅。長春女子師道大學，在當時是東北三省唯一的一所女子大學。在日據時代，女孩子除選擇投考醫

科大學之外，這所大學是唯一的選擇。它只有四個學系，合起來每年只招收三十二名學生，其中還有日本人（以及韓國人）的保障名額。考取後必須住校，接受斯巴達式的教育與生活訓練。

我就讀的音樂體育系，共同必修課程有理則課、教育學、國文（中、日文並列）、日本歷史、生理學、解剖學、人體力學、作曲、視唱、合唱、鋼琴、舞蹈及女子表現體操。長春女子師道大學雖然是一所以造就師資為宗旨的院校，但也注重創作和表演。大部分教授均出身於日本一流名校，他們個人學養極佳，在學府中也都能維持教育者的尊嚴，鮮少顯露出侵略者的狂妄態度，也頗珍視經過他們精挑細選出來的這批學生。但是，戰爭扭曲了人性，師生間原本應有的高貴倫理情誼，變得非常冷漠與疏離！

在那個時代，教過我的老師中，使我至今難忘的是一位中學時的國文老師——李寇林女士。我中學四年的國文都是她教的。雖然這已是半世紀以前的事，可是她在我記憶中愈來愈鮮活，感恩之心也愈來愈深重。她外表

嚴肅，一襲旗袍（當時職業婦女均著西裝），一雙布鞋，上課鐘還沒響，她早已站在講台上。她那摯愛的眼神，透過厚厚的近視眼鏡關注每一個學生。從她那厚厚的嘴唇吐出的每一個字，都深深打動了我們這群少女的心。課後我們常常聚在一起討論她留給我們的作業。話題有時會從她的外表——那大大的頭，聯想到她的學問、知識和人格。我們對她總是充滿了好奇。雖然我們這一群學生並沒有華陀（生年不詳，至二〇八年）的智慧和佛洛伊德（Sigmund Freud，一八五六至一九三九年）的心理分析才華，但我開始對探索人的潛力產生興趣。

當時國文課中文部分，只能講授《古文觀止》中一些與時事毫不相干的文章，但是李寇林老師授課時也介紹沈從文、謝冰心等人的作品。每周，中國國文課雖然不多，可是每堂課她都將我們引導至不同的境界；有時使你恍如置身於古戰場，下一堂課可能阿Q就在你的眼前，這樣不按規定教材上課，她是冒著坐牢和生命危險的。因為當時正值七七抗戰階段，她的

先生已被扣上政治犯的罪名，關在監獄裡。有許多老師突然失蹤幾個月或幾周，能幸運回來的，大多變了形，變了樣。例如，一位數學老師失蹤回來後，每天佝僂著身軀，挂著拐杖來上課。因此，我們非常擔心李老師的安危。然而，她那一副傲骨，憑著教育良知，征服了那些學校執事者，獲得無上的尊敬。每次看到日籍副校長、教導主任以及日籍老師們向她行九十度鞠躬禮時，我們不但在旁鼓掌雀躍，同時也感染到一份中國知識分子的驕傲。現在回想起來，從我小學一年級到大學三年級（一九三二至一九四五年）期間，不只是日本人在中國發動了使國人刻骨銘心的殘酷殺戮，同時德國的納粹及義大利的法西斯黨也在進行他們的人間大屠殺，很多知識菁英分子也因而犧牲，整個世界都變成了人間的煉獄，人性極端地被扭曲，人類精神文明也逼進了毀滅的邊緣。雖然至一九四五年二次世界大戰總算告一個段落，不幸，中國又陷入了內戰。抗戰勝利後，長春女子師道大學改稱國立長白師範學院。一九四六年又得以返校，再從大三念

起。後三年的大學教育是在砲火中、在學校一再遷徙的情況下完成的。雖然因為戰亂，三年在學期間荒廢了許多學業，相對地，由於學校不斷地遷徙，所面臨的不同環境、不同事件及歷史文化衝擊，提供了我個人絕佳的思考條件。後來，這些不尋常的印象和親身經驗，都被轉化，並呈現在我的舞作中。

一九四八年，我背起了行囊（其實只是一個塞滿了我心愛書籍的枕頭套而已），和另外兩位同學離開那人間煉獄——長春，徒步經過四平街會戰後的戰場（四平街聯繫瀋陽市附近的城市）。我們三人一面走一面低吟〈弔古戰場〉文：「浩浩乎平沙無垠……」，偶爾也高歌流行歌曲：「走一程，又一程……」。正唱到「走啊，走啊……」，一具青年人的屍體，赤裸著上身俯臥在我們的腳下。霎時，宇宙的時針垂直地刺入我的天靈。當我清醒過來，無數的問號和答案，同時湧入心頭：戰爭!?殘殺!?人性、人的價值和生命的意義，自此時起，成為我探索和關注的焦點。

① 邦妮・柏德（Bonnie Bird，一九一四至一九九五年），美國舞蹈家、舞蹈教育家。曾在瑪莎・葛蘭姆舞團擔任舞者與助教，擔任西雅圖科尼什學院（Cornish College of the Arts）舞蹈系主任，請美國作曲家凱基（John Cage，一九一二至一九九二年）為其舞蹈伴奏，培育了許多優秀的美國現代舞家，其中最著名的學生為康寧漢（Merce Cunningham，一九一九至二〇〇九年）。一九五二年，她成立「Merry-Go-Rounders」舞團，致力推廣美國現代舞表演及教育，並擔任國際舞蹈研究委員會（CORD）第一任主席。一九七四年，她應英國拉邦舞蹈學院院長諾斯博士（Dr. Marion North）之邀，前往倫敦任教，並協助諾斯建立「過度舞團」（Transition Dance Company）。柏德曾多次率團來台演出，劉鳳學亦曾多次邀請她到台灣為教育部所舉辦的舞蹈教師研習營講學。一九九五年，她病逝於西雅圖。

② 劉鳳學在排舞之前，常常令舞者用雙手的掌心摀住耳朵，傾聽自己體內的聲音。

③ 沙爾威特‧卡薩母多（Salvatore Quasimodo，一九〇一至一九六八年，義大利詩人，一九五九年諾貝爾文學獎得主）之詩作。該詩詩名為〈然後隨即日暮〉，收錄於《諾貝爾文學獎全集》（環球百科出版社，台北，一九八一年），卷三四，頁六二九。

④ 《現代人》，劉鳳學作品第八三號，首演於一九七六年三月二十日，台北市國父紀念館。首演舞者：陳勝美、何綺佩、陳斐慈、王淑珠、林麗芬、盧玉珍、羅曼菲、張中煖、楊麗瓊、劉麗雪、李翠容、宋宗德、林暸祿、李小華等。

⑤ 出自王國維之〈浣溪沙〉，原詞如下：

山寺微茫背夕曛，
鳥飛不到半山昏，

上方孤磬定行雲。

試上高峰窺皓月，

偶開天眼覷紅塵，

可憐身是眼中人。

第二章

根

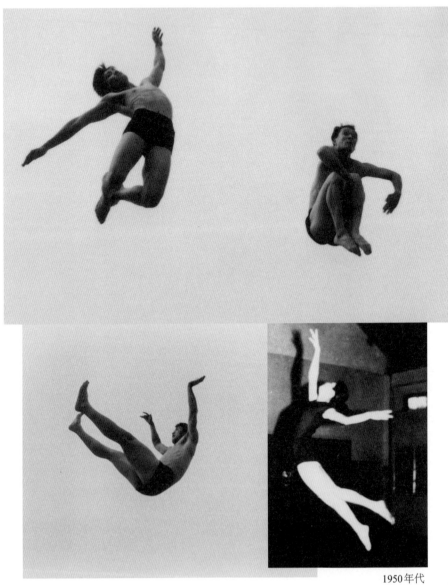

1950年代

身體訓練。

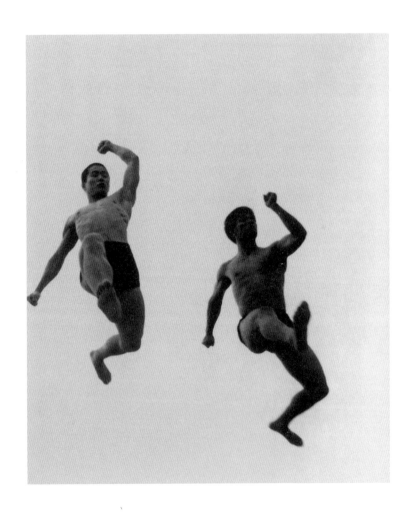

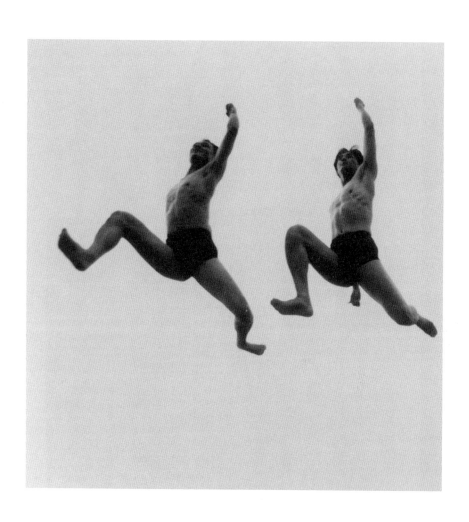

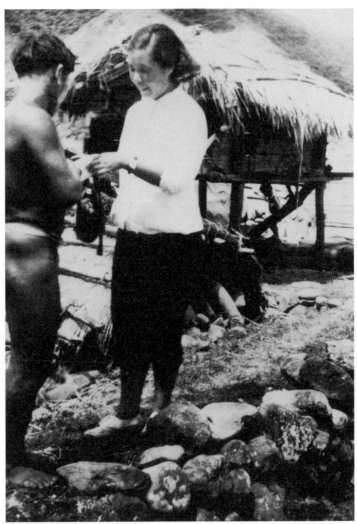

劉鳳學1953年在蘭嶼研究達悟族樂舞。

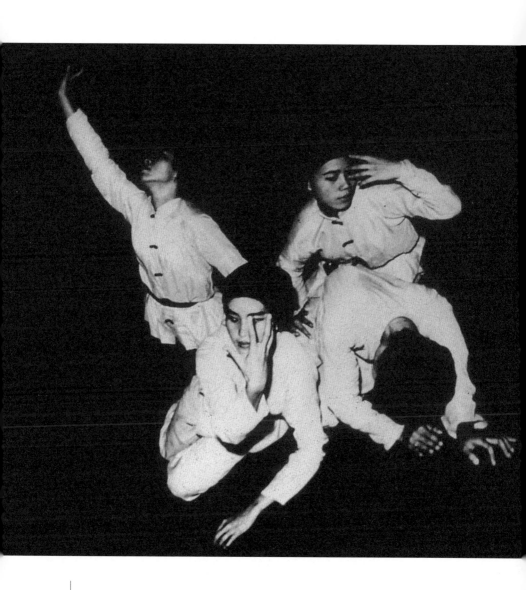

《十面埋伏》劉鳳學作品33號。第一支「中國現代舞」實驗
作品。1958年首演於台灣師範大學禮堂。

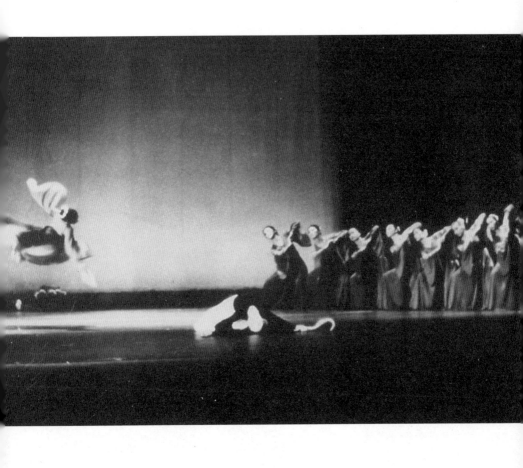

《招魂》劉鳳學作品77號。（陳宏攝）

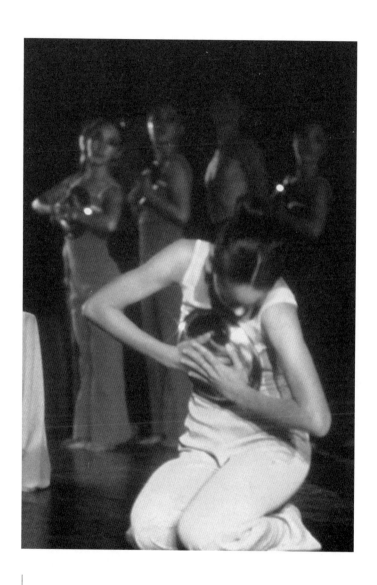

《現代人》劉鳳學作品83號。（陳宏攝）

在日據時代，

我內心常常燃燒著國仇家恨之火，

也就更嚮往投身於中國文化；

渴望了解民族舞蹈，

並希冀在舞蹈歷史長河中建立自我。

李：在您早期推動現代舞的過程中，師範大學體育系的學生似乎是您最主要的實驗及觀察對象，當時您的實驗以什麼為主？並發現些什麼？

劉：自一九五四到一九八五年，我一直在國立台灣師範大學任教，現在回顧那一段舞蹈生涯，實在是過得既美妙又充實。我好像是一個探險家，又像是一個礦工。其實，那時候我身陷舞蹈迷宮，經過跌跌撞撞才得以突圍而出。每個午夜是我朝聖的時刻，當我讀通了艱澀的古文，透過歷史文獻，上溯商周，中經唐宋，驚喜於見到渴望已久的祖先面貌時，已到清晨。早上、中午和晚間完全屬於我的創作時間，這段時間不只是我最寫意的，同時也是「問題」發現得最多的時刻。最初我在狂熱的創作生活中，為了要解決問題、突破瓶頸，偶爾會停下腳步，冷靜思索中國舞蹈該往何處去？我對中國現代舞的思考和實驗，就是在這種情況下誕生的。

我一向不喜歡把自己定位在某一層面，局限在某一種框框中。你是新古典舞團創始團員，也曾經主跳過我許多作品。你知道我從不用單一觀念、單

一方法圍限學生和我自己的思考。我一直認為舞蹈藝術不是問答題，比較重要的是你如何變化與整合。而這些需要依靠舞蹈家的敏銳細胞。我之所以提出「中國現代舞」的原始理由，僅僅是針對台灣整個舞蹈文化發展的某一階段，與我個人舞蹈的思想和實踐的指標而已。

由於早年我受的完全是日本殖民地教育，雖然看過薩滿作法時跳的舞、民間的秧歌、高蹺、舞龍舞獅等，但嚴格說來，這些只是民俗運動，還稱不上是舞蹈。在日據時代，我內心常常燃燒著國仇家恨之火，也就更嚮往投身於中國文化；渴望了解民族舞蹈，並希冀在舞蹈歷史長河中建立自我。

一九四九年以前我僅具有的一了點兒中國舞蹈常識。

一九四九年來台後，我隨即展開舞蹈創作。當時台灣社會比較封閉，舞蹈資訊難以入手。政府鼓勵民族舞蹈或本土舞蹈的建立並沒錯，問題是藝術不完全產生於理性，不完全靠大腦；個人內在因素，敏銳的感知能力，外

認識西藏、新疆等少數民族舞蹈，是由戴愛蓮老師引介的。這也是

在社會文化條件，對藝術走向、風格形式的建立，都具有導向作用。中國人的傳統觀念喜歡在藝術以外，附加價值與功能。舞蹈藝術的本質、觀念和方法，都被貶於文化的底層。

國立台灣師範大學體育系是人體文化表現和人體文化研究的大本營，也是台灣最早開設舞蹈課程的科系。師大是一所綜合大學，系與系間，提供了許多合作機會，人與人之間的彼此互動，也產生了經驗交換和思想刺激等效應。在師大，我所教的學生不限於體育系，那時其他科系的女生讀到大三、大四時，可以選修專門為她們開的舞蹈課。所以我教的學生們，她們本身的專業範圍很廣：包括文史、理科、音樂、美術與工教等專長。對我來說，觀察、實驗、創作與研究才是我的藝術之整體。也許有時某一項被列為焦點，但最後總會幾項工作同時交叉進行。因此每一個新的作品，都是一個新的實驗，新的生命之發現，新的自我之塑造。這些作品的誕生都由人體來完成，肌肉所散發的生命力，人體垂直軸和水平軸交叉點所發出

的力量對螺旋形的動作之影響有多少？這方面的探討，恐怕不是單獨的舞蹈藝術思考所能達成的。

師大體育系提供給我另一個有利條件。因為那時，舞蹈屬於一門邊緣課程，很少人去注意它，所以我不用忙著去向別人推銷舞蹈，可以安靜地匿在舞蹈房裡，在孤獨中享受創作的喜悅，在創作過程中體驗藝術的真髓。

劉：師大的經驗是否影響到您後來對舞者的體能要求？

李：這倒不盡然，一切的運用和決定都因「人」（舞者）和因「舞」（作品）而異；一切的運作都是為了向「人」的極限挑戰，包括體力和智力。

李：我還記得第一次跟您學習現代舞的情形，您要求的動作步子很大，有很多翻滾及跳躍之變化，需要相當準確的時間及力度控制。我雖然有芭蕾的經驗，但對於您的動作方法非常陌生，無法做好。您並沒有強迫我非要達到您的翻滾標準不可，您觀察我的動作和反應，讓我自然地發展，漸漸地我

便跟上了。觀察舞者身體的特質，並幫他去發現及發展自己，這是您的舞蹈教學特色之一，也是吸引我一直追隨您學習的主要原因之一。

劉：我想，這個問題必須要從三方面談起。一、中國人對舞蹈、對舞者、對女性的傳統觀念。二、傳統舞蹈「型」的塑造。三、我個人的舞蹈教育觀。

一、中國從神權時代到中華民國建立之前，舞蹈都是在侍奉他人（包括侍奉天、地、日、月、山川、祖先、神靈）和修持自我的觀念下進行。古代，除了少數王公貴族在他們所受教育的過程中，以年齡分級學習不同的舞蹈外，一般職業舞者的生命及靈魂都完全操控在他人手中。

從歷史文獻中，我們可以找到太多的例子，說明舞者在封建時代的命運。隋唐時代，樂舞人員均設有特別戶籍，稱為「樂戶」，「樂戶」是被集中管理的。至於那些「宮伎」、「倌伎」、「家伎」和「營伎」的命運，除有極少數幸運者能飛上枝頭作鳳凰之外，多數人於皇帝駕崩時，必須隨其入土陪葬，活著的也被迫過著變相的半殉葬生活。

曹操曾於建安十五年（西元二一○年）在鄴城建「銅雀台」，台高十餘丈，上有一百二十間房間。曹操死後遺言葬於鄴城西崗的西門豹祠旁，與銅雀台遙遙相對。他的姬妾及歌舞妓均移居銅雀台上，每月十五，命這些歌舞妓在銅雀台上表演。「銅雀妓」的命名也是由此而來的。之後，有許多文人的詩作，如唐朝劉放的〈銅雀妓〉、羅隱的〈銅雀台〉等，都是透過沉痛的筆，撻伐一代暴君對女性的摧殘。

此外，一般「家伎」也是過著奴隸般的生活，她們的命運也完全操縱在主人手中。當然，養得起「家伎」者，多半都是權貴與富豪階級。在他們爭權奪利之餘，「伎」也被當為禮物贈予、販賣，甚至成為搶奪的對象，像晉朝石崇與綠珠事件只是其中之一。古代的舞蹈美學觀也經常隨著這些權貴們的文化水準與欣賞層次而轉移。楚靈王喜歡輕瘦的楚歌舞，於是「楚舞好細腰」聞名於世。楊貴妃是位胖舞者，大概那時的舞者不需要為討主人的歡喜而挨餓吧。其他事例不勝枚舉，這些事件都是史實，非小說中虛構

的人物。

二、傳統的舞蹈是一種「型」的塑造，所以選舞者必須適合那個「型」，才被優先考量。例如西方的古典芭蕾要求舞者腿長、臂長、頭輕，因此選舞者時，都用尺來量腿、量臂、量頸。不知對舞者的頭之重量是如何量的？還是以大小論輕重？

三、在我個人的舞蹈教育觀方面，由於封建社會制度的瓦解，今天我們每位舞者都能以獨立的人格面對社會，追求自我，建立自我，所以對於你們，我所扮演的只不過是一個開礦者的角色而已。其實我所重視的是舞者表現身體的訓練和擦亮了你們的智慧之光。我不希望舞者的表現風格被定型，被某種技巧或觀念所僵化。早期，新古典舞團的團員入團之後，身體訓練的課程，我從不假他人之手。現在這一代的女舞者多半畢業於舞蹈科系（其中也有你教過的學生），雖然她們已具有相當的技巧水準，但是入團之後，我還是從身體使用方法上著手，應用各種方法，從不同的角度，依

她們自己的能力，使她們「放開」。此外，在排練前我也對她們施以較長時間的暖身運動及心肺功能的訓練，漸漸地也被她們接受。在舞者發現開拓運動的經驗及潛能，可以擴大個人的表演技巧時，才領悟到其他領域的知識對他們而言，也是非常重要的，這種「跨學科」的教學與訓練方法，是我經過多年摸索才奠定的。至於，如何引導舞者智慧的開發，更是一份永續的工作和責任。我沒有那份勇氣，將一個緊箍咒套在舞者和我自己的頭上，當然你們也有不接受的智慧。

近年來，我已沒有那麼充沛的體力來為團員做身體訓練，但是在惟華和菁玲上身體訓練課時，我仍坐在旁邊，觀察舞者的身體和肌肉的運用與表現，我企圖從他們的外型來透視他們的內心世界。

李：談到透視舞者的內心世界，我想到您早期的學生常常說您會選擇舞者來表現適合他們氣質與個性的角色。聽說《旅》① 這支舞您選了三位舞者，她們

都曾在早年承受過喪失父母的哀痛，所以表演時不但動作跳得好，同時也能掌握住心理的表現。黃素雪（曾任台南女子技術學院舞蹈系主任）每次看到此舞排練時，都會被表演者的真切投入而感動得落淚。您也常常選擇我飾演您心目中的悲劇英雄，我對您的選擇非常好奇！

劉：《旅》這支舞作沒有劇情，表現的焦點是孤寂的人生之旅，也正是這三位舞者人生的寫照。她們當中，有的父親陣亡或母親故去，所以排練時，身體能發出一股特別強烈的感染力量，我也被這種力量弄得激動起來。當時，我並不知道她們個人的家庭狀況，還是事隔多年後，由其他舞者口中得知的。

選你主跳《招魂》、《雪祭》和《秋瑾》②，除了你跳得好之外，主要是你的氣質適合表現悲劇英雄的內心世界。我並非認為你持悲觀主義，但是在你樂觀的外表下，我透視到一股睿智和堅持，在倔強的個性中有些許抑鬱感潛藏在你的舉手投足之間。多年之後，我才得知你父親在越南由於政治

李：一九六八年您寫了一本《倫理舞蹈「人舞」研究》，是否能談談寫這本書時的環境和動機？

劉：剛剛我提到自己在舞蹈迷宮中，跌跌撞撞地摸索了一段歲月，雖然尋到了出口，但下一步要如何走，用什麼方法達成等等問題，不斷在困擾我。當我徘徊在十字路口時，是當時在師範大學擔任體育系主任的江良規博士點醒了我。那時他在系裡推動研究工作，講師級的我們每月輪流提出研究報告。記得是一九五七年春天（大概是三月二十六日），當我宣讀完我的論文後，提出「中國現代舞」的問題，他輕輕地問我，你對中國古代舞蹈看法

理由，被刺身亡；你內心的傷痛仍潛藏在你的身體中。

其實對於角色的選擇常常是以直覺來論斷，也不見得頂正確。我倒是對於觀察舞者非常專注，主要原因是發掘他們的特質和能量，塑造、激發和突顯他們，讓舞者的個人才華在我的舞作中發光。

如何？這一問題讓我突然領悟到自己過去對中國古代舞蹈文化知識的忽略與貧乏。自此，我的舞蹈生涯展開了新的一頁，我的腦部運作功能也調適得能夠左右同時並用，研究與創作兼顧。

在閱讀中國古代文獻時，我發現了朱載堉（一五三六至一六一〇年）所寫的《人舞舞譜》、《二佾綴兆圖》（即舞跡圖）以及他的方法論和美學觀。當時我非常驚訝，十六世紀時的中國，竟有如此傑出的舞蹈創作及論著，更訝異的是我自己的愚蠢！為什麼在人云亦云的情況下，我也信以為真，真的以為中國古代的舞蹈失傳了！

朱載堉的《人舞》是將概念抽象化後，再轉化為他的動作符號，以中國人傳統的宇宙認知作為舞蹈空間結構。在表現力度和速度上，強調儒家禮樂精神為美學觀念的重點。儘管中國在十一世紀時有葉仿以文字書寫舞譜，與朱載堉同時代的學者如黃佐、李之藻、王圻等人，都曾分別以人形圖譜或文字術語記載儒家樂舞，但能整合文化、音樂、舞蹈等各方面加以創作

論述的，在整個古代世界舞蹈史中，恐怕只有朱載堉一人了。

我反覆研究朱載堉的《人舞》後，曾經仿他的《人舞》另編一首《人舞》，並在一九六三年六月首演於師範大學。之後，又加以修改，請中廣國樂團的劉俊鳴先生作曲，在台北市國父紀念館、美國、西德和法國都曾演出。

一九六八年出版的《倫理舞蹈「人舞」研究》，我是將古文獻、日本保存的《五常樂》古樂譜及我個人的創作分析並列。這支舞的拉邦舞譜書寫部分，是在此書出版後，一九七一年我到德國進修時才完成的

李：一九六八年我在中山堂初看《人舞》時，感到這支舞簡單莊嚴，有一種說不出的神祕力量，後來我參與這支舞的演出時，親身體驗到一種把自我表現納入群體大生命的秩序中，使自我意識化為一種文化精神的力量，我親自領受到更深一層次的表現哲學。現在也許自己受了西方舞蹈分析理論的影響，再看這舞時，吸引我的是舞者透過空間的象徵作為溝通之儀式——

舞中四位舞者完全不用身體接觸，只透過面向變化和利用身體距離作為儒家精神最高形式之溝通表達。它使我想到西方所謂無言溝通（non-verbal communication）中之身體距離溝通法（proximics）③，這種溝通法是人類對空間之感應和運用的智慧。現在我可以完全了解您為何對古代編舞家朱載堉特別地推崇，這支舞竟費了我二十年時間，反覆咀嚼才能深入領悟，它對舞者和觀眾的挑戰性真大！

劉：朱載堉是一位樂律學者、天文學者、數學家，也是一位傑出的舞蹈家。他本是明朝王室鄭恭王朱厚烷的兒子。他的父親因故入獄後，他就在宮門外築了個土屋，獨居十九年，專注於研究天文、數學與樂律。父親亡故後，他拒絕承襲爵位，以著述終其一生。其著作除了剛剛談過的《人舞舞譜》之外，還有《六代小舞譜》、《小舞鄉舞譜》、《二佾綴兆圖》等，均收錄其所著《樂律全書》中。他首創的《新法密律》，如平均律，早於音樂家巴哈（Johann Sebastian Bach，一六八五至一七五〇年）八十年。西方的音樂學

者對他極為尊敬及推崇，可是相對地，我在國內演講時，問聽眾是否知道朱載堉這個人，他們不但滿臉茫然，同時也沒有人勇敢地表示自己希望多知道一些這位古代音樂家的理論及事蹟，接下去我談巴哈時就幾乎無人不曉，多諷刺啊！

前些時候我在一本德國出版的舞蹈雜誌上，讀到數篇關於中國舞蹈發展的文章，是由兩岸人士執筆書寫的。讀後對他們認為儒家妨礙了中國舞蹈的發展感到異常驚訝！其實中國儒、道、佛三大思想體系，以儒家最重視樂舞，它的樂舞既不用於作法（此處所說的作法是指一般宗教中跳神、跳鬼的樂舞），也非為個人祈福、醫病消災。儒家祭禮中所舉行的樂舞，是以一顆感恩的心與思念之情面對祖先之靈，正如《禮記》中所說：「思其笑語，思其志意，思其所樂，思其所嗜。」④儒家的祭天樂舞也毫無迷信色彩，只有祈雨之祭時，在儀式中作個土人，似嫌誇張，但你如以現代眼光來審視，那倒是頗具戲劇性的。

理學家朱熹（一一三〇至一二〇〇年）也曾參與主持祈雨儀式。我不敢相信他不知道雨不是祈求來的。不知他是否也像孔子一樣，雖然不語怪力亂神，但也仍穿上禮服、站立在台階上，以嚴肅的態度觀看鄉里居民舉行「大儺」的儀式。這些行為不過表示尊重他人就是了。這也正是儒家舞蹈的精神所在。

儒家從來沒有企圖創造一種純美的舞蹈，他把人放在方方正正的嚴謹空間結構裡，在禮樂舞的過程中，使你了解人與宇宙、與自然，及人與人的關係。然後再進一步把禮樂舞的精神與秩序擴大到社會層面。其實孔子提倡仁、長幼有序、君臣父子等關係的追尋，其終極目的是建立一個充滿愛與和諧的有秩序社會。

李：您對中國舞蹈之研究與學養，令人望塵莫及，怪不得在一九七八年十一月六日至十日在國父紀念館舉行「二十年回顧展」，故副總統嚴家淦先生接見

您時，說您是中國八百年來第一人！

您曾在日本為了要研究和考證中國古代的舞蹈文化而放棄進修碩士學位的機會，因為日本保存的中國舞蹈文物吸引您，招了您的魂魄！是否能為我們談一談關於日本保存唐代文物的情況？

劉：關於日本保存和現在仍在表演的唐代雅樂，對其是否忠於唐代的原創，一開始我是持懷疑態度的。後來我決定在研究的同時，一方面從歷史文獻求證，另一方面從日本古文書寫之舞譜研判，再從其目前樂舞編制分析，以證實其可信性。為此，我放棄了原本預定在東京教育大學讀碩士學位的計畫，調整日常作息時間，除了在學校選課外，全副心力都投入唐代樂舞研究，包括學習動作。其實現在日本所謂的雅樂，實際上是唐代宮廷的「讌樂」即十部樂中的若干樂舞。日本朝野基於仰慕中國文化，先後派遣十九次文化使節團前來中國，研習律法、建築及樂舞等。其中有外交官、音樂家及舞蹈家粟田真人（西元七一九年逝世，生年不詳）、吉備真備（西元

六九三至七五五年）、尾張濱主（西元七三三至八四八年）、藤原貞敏（西元八○七至八六七年）等人至唐朝學習樂舞。又有天竺僧菩提、林邑僧佛哲將部分唐代樂舞攜至日本，並大力推廣。因此日本至今仍保有唐樂計九十六首，含壹越調、平調、雙調、黃鐘調、盤涉調、太食調，分大曲、中曲、小曲三種。有龍笛、笙、箏、琵琶、篳篥、鼓等分譜（該譜均用唐代樂譜符號書寫），及舞譜六十六首。

這些樂舞譜除少部分經由照相，大半都是我親自用手抄寫的。一九六六年返台後即展開進一步的研究和重建⑤工作。經重建並演出的有《拔頭》、《蘭陵王》、《春鶯囀》、《崑崙八仙》、《皇帝破陣樂》⑥。

李：一般人迴響如何？我在英國知道西方學者（包括法國巴黎大學漢學研究所的專家們）對您的《皇帝破陣樂》之研究分析，給予很高的評價。至今，許多學者仍陸陸續續從世界各地，專程到倫敦拉邦舞蹈學院的圖書館借閱

大作。國內學術界如何看待這些世界之寶呢？他們會因而得到新的研究啟示嗎？

劉：一般人反應滿熱烈的，我也藉國家文化藝術基金會舉辦的得獎人作品文獻展覽時，提出部分文獻及我之研究結果參與展示。主要目的是藉機測試一下我們的學術研究層面。但很慘！連國家最高學術研究機構都沒有反應。

李：後來，您又兩次到韓國去尋根，韓國人對中國的文化又有何反應呢？

劉：中國的雅樂和讌樂也遠播至韓國，我曾經參觀考察那裡的儒家「釋奠」（祭孔）及韓國音樂院傳統舞蹈的實施情況。比起我國，韓國民族非常珍視這份文化遺產，有些學校，如梨花女子大學，把傳統舞蹈列為教養科目，是每位學生必修的課程。

李：您對台灣原住民的研究也和這些尋根的淵源有關嗎？

劉：最初對原住民舞蹈感興趣，純粹基於好奇。著眼點完全放在舞蹈參與及蒐集資料。之後，基於我個人的成長，視野逐漸擴大，處理資料的能力也漸趨系統化、方法化。關照的層面也就從舞蹈透視其整體文化與社會結構，延伸至從其文化禮俗分析，比較其舞蹈特質。我第一次接觸原住民舞蹈，是一九四九年在花蓮縣鳳林鄉阿美族部落。此後，我對原住民舞蹈可以用「著迷」兩個字來形容。這種狂喜是由於我親身的參與，每當參與時，我總覺得自己的下肢似乎屬於大地，上半身卻屬於海洋，我的情緒往往被那蒼涼的歌聲所激動和激勵。

當兩種不同文化相遇之時，在吸收或排斥的情況過後，便能產生出另一種思考。一九四九年時，花蓮阿美族原住民的豐年祭不像現在這樣花俏，它完全是一副先民傳統本色，在極度虔誠的心態下舉行。看到女巫師把「麻糬」放在芋頭葉上，再置於竹製的箱模中，祈神的供品，是放在地面，而不是放在供桌上。在進行儀式時，女巫師將口中的酒噴向四方，這與我過

去看到的薩滿施法及漢族、滿族的祭祖儀式完全不同，這也是引發我對儒家禮儀舞蹈研究的誘因之一呀！

原住民舞蹈除了給予我感性的享受外，他們的生活態度也折射到我的認知層面，激起自我反思，這些反應在我創作生涯中產生了某些關鍵性的作用。一九五七年推出第一首中國現代舞《十面埋伏》⑦之後，有很長一段時間，我為了要突破創作的瓶頸，而執著於一種思考模式。有一次，去三地門霧台一帶觀察排灣族與魯凱族的樂舞、祭儀，發現年長的原住民婦女們都落落大方，氣質純樸。某一天走在山間羊腸小徑上，遇到一位年約五十多歲的婦人，看到她隨手從地上摘了一朵花，插在頭髮上，那種閒適，那樣優雅，她的身影簡直就是大自然景觀的一部分，已與天地合而為一了。

刹那間豁然開悟，為什麼給自己那麼多的枷鎖呢？後來，我致力於超越傳統與現代的界限所作的努力，可能自那時就開始了。

原住民文化也曾激發我無限的想像力，例如：早期的《蘭嶼夏夜》、《智慧

李：您到德國福克旺藝術學院（Folkwang Hochschule）與拉邦著名弟子克努斯特（Albrecht Knust，一八九六至一九七八年）⑨學習舞譜，也是在尋找另一種舞蹈知識的根嗎？

劉：不論是對一個編舞者，或是對一個舞者而言，如果只憑運動感覺和視覺的記憶，將一個舊的作品再現（即重新演出，非重建），是一件非常困難而殘酷的事。因為這其中所涵蓋的問題太多，而且非常複雜。對從事舞蹈創作的我而言，如果只從表演角度的心理層面來說，可以用「厭惡」兩個字來形容。因為舞蹈是即時、即地，由舞者在表演的時空對應間產生的力，所推動而成的視覺瞬間藝術，在那一剎那間所爆出的火花，會重現嗎？能重現嗎？你十幾年前曾跳過《招魂》中的〈我〉，我想你不可能完全重現那時

島》、《祭典》以及近期的《沉默的杵音》⑧都是在我接觸原住民文化後，被一種莫名的悸動煽動著，我非編個舞不可。

的〈我〉吧！

抽象舞蹈因為只以動作和空間的結構為主，也許問題比較少，但是我實在不願意一直重複看或跳自己的舊舞，除非不得已，在非做不可的情況下，我實在提不起那股「勁」，儘管有些舞我已用拉邦舞譜記錄，有資料可供參考。

記得「二十年回顧展」演出時，是你協助我把舊作品整理出來的。「她走過四十年」的演出，舊作部分是由陳勝美、王淑珠、盧玉珍、曾明生和張中煖等幾位資深團員協助完成的。但從另一角度來看，舞蹈本身也依附著編舞家的智慧，及其時代文化的背景，所以它的保存與重建，有其必要性。

我第一次接觸拉邦舞譜是一九四八年，由戴愛蓮老師處獲得一些基礎知識，當時只覺得拉邦舞譜符號具視覺美，再加上上完幾節課後，就可以嘗試用符號來記錄，所以覺得很有趣。我真正嚴肅地考慮它的意義，是在發現朱載堉《人舞舞譜》和在日本挖掘唐代樂舞之後，因為這些研究迫使我

切實地思考舞蹈記錄問題。

到德國投入克努斯特門下，我是直接由讀譜和書寫切入的。讀譜重現動作，均以芭蕾和現代舞動作為主；書寫方面是根據我自己的研究計畫，主要目的是實驗拉邦舞譜是否可以書寫（記錄）中國舞蹈。在研究和重建中國舞蹈時，我把拉邦舞譜當作一種幫助我尋根的工具。

拉邦⑩對動作記錄的遠見，可是非同小可。它的意義不止於提供舞蹈動作記錄，同時也被引用到其他領域，如：舞蹈治療，行為的記錄和工廠員工的訓練等，我相信它在未來人類文化史上所激起的作用是可以預見的。

一代人傑拉邦在舞蹈文化上的貢獻，舞譜的發明僅僅是其中一項而已。當他於一九二八年在德國出版《書寫的舞蹈》一書時，馬上引起西方舞蹈界的重視。當時對拉邦所提出的符號是否能記錄較複雜的舞蹈，也有一部分人持懷疑態度，之後，幾乎經過半世紀，由後繼者的努力，才慢慢完成了現在的架構。其中貢獻最大的當首推克努斯特，是他把自己的一生完全投

入在研究室，不斷地實驗和研究，補充了許多新的符號，並把動作觀察和人體解剖學的理論觀念與舞譜合併，使舞譜不僅可以書寫動作，同時也衍生出可以觀察人類行為發生的心理層面——潛意識動機的研究與探討。我很佩服克努斯特的智慧和研究精神，所以也發明了一個符號送給他，那就是「凶」——一個人凶在研究室中。

註釋

① 《旅》，劉鳳學作品第五六號，首演於一九六七年四月八日，台北市中山堂。首演舞者：張良枝、吳志淳、魏淑英。

② 《招魂》，劉鳳學作品第七七號，首演於一九七四年十二月十五日，台北市國父紀念館。首演舞者：陳斐慈、鄭碧蘭、胡幼慧、張鈞俐、王翠嬿、陳勝美、張月鳳、王素珍、張中煖、李小華。

《雪祭》，劉鳳學作品第九五號，首演於一九八○年四月，台北市國父紀念館。首演主要舞者：李小華、王淑珠、陳勝美、鄧桂複、嚴子三、高旭星、曾明生、葉忠立等。

③ 《秋瑾》，劉鳳學作品第八六號，首演於一九七六年三月二十日，台北市國父紀念館。首演舞者：陳斐慈、何綺佩、張月鳳、羅曼菲、林瞭祿、劉麗雪、李小華、宋宗德、李翠容。

「Proximics」是研究人類如何利用空間來溝通的理論，參閱 Edward T. Hall, *"The Hidden Dimension"* (Anchor Book, Doubleday, N. Y., 1966)

④ 見《禮記》卷十四，〈祭儀〉。

⑤ 重建（reconstruction），指將過去的舞蹈作資料蒐集及整理後，再予以分析、考證，並用舞譜記錄，指導舞者排練演出。

⑥ 《拔頭》，劉鳳學重建之唐代樂舞，作品第五九號，首演於一九六七年四月，台北市中山堂。首演舞者：方心誠。

⑦

《蘭陵王》，劉鳳學重建之唐代樂舞，作品第六〇號，首演於一九六七年四月，台北市中山堂。首演舞者：齊鈺梅。

《春鶯囀》，劉鳳學重建之唐代樂舞，作品第六一號，首演於一九六七年四月，台北市中山堂。首演舞者：劉金英、趙慧然、陳春妹、施壽登、陳貴美、陳天香、林秀香。

《崑崙八仙》，劉鳳學重建之唐代樂舞，作品第六二號，首演於一九六八年五月九日，台北市中山堂。首演舞者：鄒恆德、簡玉連、盧美智、林明霞、陳勝美、謝錫英、鄔奇華、徐麗芳。

《皇帝破陣樂》，劉鳳學重建之唐代樂舞，作品第九九號，首演於一九八四年首次拍成錄影帶，舞者：葉忠立、曾明生、甘清益、李小華。在台首演於一九九二年三月十三日，台北市國家戲劇院。首演舞者：林惟華、連于慧、劉昱慧、施坤成。

《十面埋伏》，劉鳳學作品第三三號，首演於一九五八年六月，國立台灣師

範大學。首演舞者：莊美鈴、張良枝、陳美雅、葉澄英。

⑧《蘭嶼夏夜》，劉鳳學作品第二三號，首演於一九五六年，台北市三軍球場。

《智慧島》，劉鳳學作品第九二號，首演於一九七八年，台北市國父紀念館。首演舞者：沙勝香等原住民青年。

《祭典》，劉鳳學作品第九三號，首演於一九七八年，台北市國父紀念館。首演舞者：司阿定等原住民青年。

《沉默的杵音》，劉鳳學作品第一〇七號，首演於一九九四年九月二十三日，國家戲劇院。首演舞者：陳逸民（排灣族）、葉心怡（泰雅族）、魏光慶（阿美族）及其他新古典舞團團員。

⑨ 克努斯特（Albrecht Knust，一八九六至一九七八年）國際知名的拉邦舞譜專家，曾隨拉邦學舞，後來與他合作研究和發展拉邦舞譜。一九五一年因編著《拉邦舞譜辭典》（*Dictionary of Kinetography Laban*）而聞名國際，他對舞譜研究的貢獻很大。

⑩ 拉邦（Rudolf Von Laban，一八七九至一九五八年）德國舞蹈家、舞蹈理論家，被譽為德國現代舞之父。他不只帶動德國現代舞的實驗風氣，同時也創立舞譜及動作分析理論，推展舞蹈劇場、社區舞蹈和教育舞蹈等新觀念，是二十世紀影響舞蹈發展和舞蹈理論最重要的人物。

第三章

古代？現代？

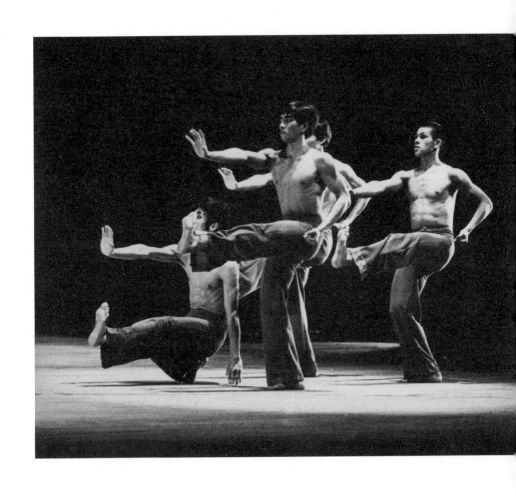

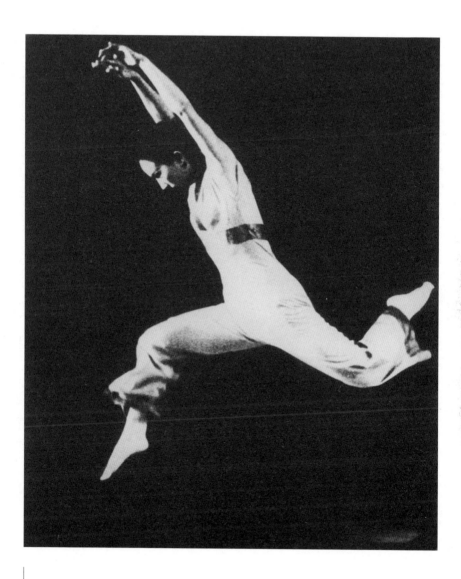

《冪零群》劉鳳學作品91號。（陳宏攝）

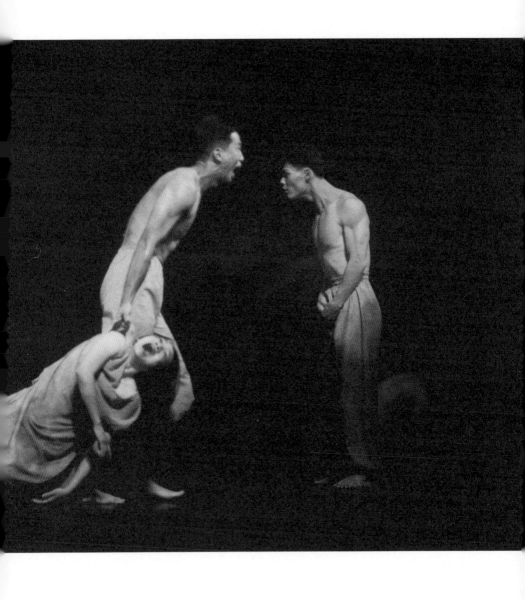

《地獄不空，誓不成佛》劉鳳學作品112號。（李銘訓攝）

劉鳳學與英國拉邦舞蹈學院院長瑪莉安・諾斯博士（右一）及邦妮・柏德博士討論課程。

在倫敦大學亞非圖書館如獲至寶。

攝於劍橋大學圖書館前。

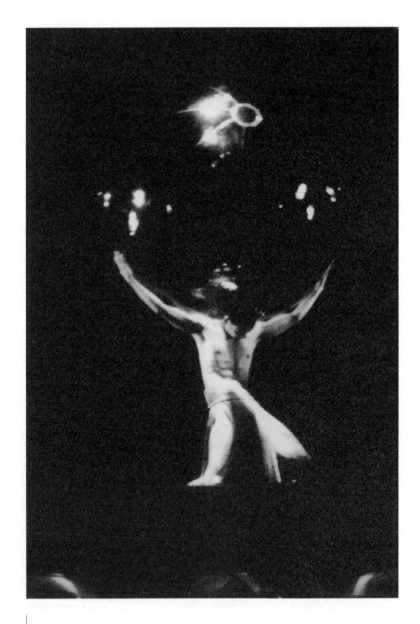

《黑洞》劉鳳學作品110號。（李銘訓攝）

《最後的審判》劉鳳學作品28號。

我個人的經驗和看法，

我認為舞蹈空間若從人體的關節處看，

空間的延伸性是有限的。

若以人體的垂直軸與水平軸交集點出發，

它的延伸是無限的。

因此，

我常常告訴我的舞者：

「你如果把舞台視為宇宙，

你便可從最小的提升到最大的。」

李：您在一九七一年以前，非常注意中國古代舞蹈和現代舞的區別，例如您在一九六七年和一九六八年的發表會會用「古代與現代」、「傳統與創作」的標題來劃分這兩種舞蹈的時代及風格，一九七二年從德國回來以後，您不再用這種劃分，而改用「抽象與寫實」，為什麼？

劉：抽象與寫實倒不是從德國帶回來的觀念，這些字眼也不是自德國回來之後才使用的。其實我在早期的舞蹈實驗過程中，已經常常引用許多與其他藝術領域相關的術語名詞來談論舞蹈，例如：節奏、時間與空間、張力、質與量、均衡、對比、對稱、明暗及和諧等等。一九六七年四月八日，我首次舉行正式對外公演的重建中國古代舞蹈和中國現代舞創作發表會時，就用了抽象與寫實的術語名詞，以及用了抽象與寫實的表現手法。

李：您是指在節目冊上，您向大家解釋關於中國現代舞的宣言嗎？您說：「現代舞是尊重個性和表達思想感情的一種創作舞蹈。目前世界各國的現代舞，

有一個共同的新趨向——創作具有自己民族傳統精神的舞蹈。這裡所介紹的兩個舞蹈（指《都市即景》與《大地之歌》），就是依據我國古代樂舞及國術中的動作，透過抽象與寫實的表現手法，非對稱多於對稱及空間立體化的現代美學觀念，強調主題動作的變化（即表現運動）而創作的。使我國傳統舞蹈藝術和創作相結合，產生具有傳統精神的『中國現代舞』①。」

劉：將近半世紀，我一直都在舞蹈創作、研究、演出及教學中交叉穿梭進行。對於中國古代舞蹈的重建，我一直抱持著非常謹慎的態度：一方面不想、當然也不應該掠奪先人的智慧；一方面也盡量參考其他文獻與佐證，盡我所能可能那段時間我思考的焦點很自然地反射在我的作品及舞蹈分類上。對於保存其原貌。因此，重建一支古代舞蹈不僅在文獻研究上所耗費的時間和所遭遇的問題，比創作一支新舞要多得多，也難得多。以重建《皇帝破陣樂》的經驗來說，我整整用了兩年的時間才把它完成，當時我的頭腦有如一部高科技發展出來的電腦，能同步進行數種形式的轉化與運作——

首先把日本古文的舞譜在腦中譯成現代日文，同時也得將中文古文譯成白話文，再轉譯成英文。第二軌道同時進行的是將音樂的拍子與舞步如何配合的關鍵尋找出來，因為唐代音樂所謂的拍子與現代的詮釋不同，它每一個樂句的長短是不規則的。第三軌道同步進行的是把文字符號轉化成真實的動作。第四軌道是操控如何將動作轉化為拉邦舞譜。至於分析，又是另一回事了。固然，在研究和重建的過程中，我能享受到挑戰的喜悅，但是無盡的問題還在後頭。記得一九八四年我指導你們重建《皇帝破陣樂》、〈序〉及〈破〉的第一段時，我們整整用了一個暑假的時間來工作，每天從清晨到晚間，不僅要訓練你們把唐代樂舞動作完全掌握，更重要的是重建那個時代的精神。所以那一年拍出來的重建錄影帶，我感到特別珍貴。其後，一九九二年再由四位新一代的舞者根據我重建的舞譜表演這支舞時，我發現到一些有趣的問題——這批年輕舞者在排練時，並不需要我特別提示，也能以恭敬的態度把動作的精神呈現出來。這是動作的血緣關係？還

是對祖先的致敬？但是，另一方面我也體會及察覺到他們生命中的激情，是難與遙遠的古代相呼應的。

對我個人來說，為了避免傳統舞蹈美好的一面在今日社會裡變成孤立的個體，所以我想將其轉化整合為我理想的中國現代舞之形式及精神，這一直是我心甘情願的負載。

這願望直到創作《冪零群》②，才露出一線曙光。而能進一步把這理想運用自如，還是近幾年的事了。可能你已注意到最近發表的《地獄不空，誓不成佛》③，我已能不著痕跡的掌握和運用古代和現代的素材，古代和現代間的界限已經模糊了。

創作往往是很奇妙的，當你刻意要如何做時，偏偏怎麼做都不對勁；當你忘掉了那些個「刻意」，它卻好像一葉扁舟，輕輕駛向你的腳下，慢慢地將你托起駛向海洋，偶爾遇到大風大浪時，那重心只有你自己掌控了。

李：一九八一年時，您的作品風格已達到成熟和穩定階段，在國際上也建立了聲譽，是什麼因素使您決定暫時離開台灣的創作環境而選擇到英國倫敦拉邦舞蹈學院——一所專門以研究及實驗歐洲前衛舞蹈而聞名的學校，作為研究中國儒家舞蹈、攻讀博士學位的地點？

劉：在英國進修時，我曾遇到一位比利時作家，彼此談起來英國的目的時，不約而同的答案都是「尋找」。說真的，我並不具浪漫性格，我做一切事情（包括我的人生生涯）都是經過詳密規劃後才進行的。唯有對舞蹈的那份執迷，讓我以五十六歲的年齡，不，應該用「高齡」兩個字，仍能懷著一顆童心，背起行囊踏上征途，馳騁在另一個沙場。我是滿幸運的，那幾年我在高貴的人性光環下，以實力、耐力和智力順利地完成了我的博士論文。

顧名思義，拉邦舞蹈學院是為紀念拉邦，繼承他的理論思想及他的研究、實驗和探索精神而設立的。其實，拉邦理論只是該校課程的一部分而已。

我非常敬佩院長瑪莉安‧諾斯（Marion North）博士，她那愛惜人才的胸

懷、藝術教育的視野，以及為維持高等藝術教育的水準、堅決不與世俗學店做法妥協的精神。

拉邦舞蹈學院是一所私立學校，由她親自創辦。但是她沒把這所學校據為己有，而是致力網羅了世界各地的菁英——包括老師和學生。雖然學校擁有一個水準相當高的舞團，她卻沒把舞蹈局限於技巧，反而把舞蹈放在整體人類文化中來實現和研究。

佛經上有一句話：「此有故彼有，此生故彼生，此無故彼無，此滅故彼滅。」這說明了宇宙間一切事物，都是相對的，而非絕對存在的。我認為儒家思想不是以神為研究和依附的對象，儒家中心思想以「仁」出發，以「人」為終極關懷的目標。儒家思想和舞蹈，是禁得起任何文化挑戰的。儒家舞蹈是我研究的課題之一，不是我的創作。

純粹從創作的角度來看，我反而樂於看到年輕人提出不同的思想、不同的技巧和不同的方法來呈現舞蹈。關於是否前衛？如何前衛？如何分析前

衛？因為缺少評量的指標，就很難下定論，也不能下定論。不過，拉邦舞蹈學院所表現的包容性，令我折服。前衛舞蹈與具哲學的儒家舞蹈相遇，不是更具研究價值嗎？不是更拓展了研究題材嗎？古代文化與現代文化是連續的發展？還是被割裂的存在？這些問題不是提供了我們更多的思考空間嗎？

李：「前衛」正如您所說，沒有一定的評量標準。一旦有了評量標準時，它已經不再前衛，而被歸納為「正統」，再轉化為傳統了。如康寧漢的舞蹈便是一例。

但我滿喜歡「前衛」這個觀念，因為它代表著藝術家對自己及表現世界的好奇及探索的勇氣。有時我想您把中國的古代和現代結合，不依靠一般世俗的傳統觀念來思考舞蹈，坦誠、大膽地以自己的經驗和對歷史文化的良知來創作和實驗，這也是一種前衛呀！

劉：最近，很多對現代舞有興趣的人，都愛談論解構理論（deconstruction），您對它有興趣嗎？

不！不！不！我雖然翻了一下這類理論的書，但我對它並沒有研究。我的舞蹈裡沒有解構的精神，如果偶爾會出現一些解構現象，這完全是巧合。其實，真正被解構的是我家的客廳和廚房。因為工作太忙，我還無暇思考下一步如何解構下去呢！

也許有人看到我在《黑洞》④一舞中，用了那麼多離心力的動作，誤以為我在進行「解構動作工程」。其實，我只不過是一顆小行星，為了釋放自我，偶爾從太陽系的軌道逃離出來透一口氣罷了！不過我的舞者真厲害，他們愈撞愈有勁，在這舞中不但撞出了力量，也撞出了團體默契和技巧表現的藝術火花，使黑洞充滿了光芒與活力。

李：我了解到藝術家的創作是個人與人類的智慧、情感及經驗的結晶。每一件

藝術品的形成，都包含了極為複雜的思考過程和難以分解的創作現象，這正是它最迷人、也最惱人之處。可是，理論分析家們為了要了解更多，他們不得不跟在藝術家的後頭，想盡各種方法來分析及掃描，雖然常常會顧此失彼，可是他們也激起了群眾對藝術的嚴肅思考。

您曾在英國和德國進修，這兩個國家的學習環境有什麼不同？

劉：因為我就讀的德國和英國兩所學校性質不同，所以很難加以比較。整體來說，「知識論」、「方法論」的建構是西方學術的精華所在，值得我們吸收。在選課方面，他們能夠針對論文需要、個人條件，提供選課意見和安排。所以個人特質被尊重，個人學養也得以發揮。以拉邦舞蹈學院為例，它並沒有要求每位學生所做的研究一定要使用拉邦的方法，只不過目前舞蹈學術界，尚無另一套更具說服力的研究分析方法，所以拉邦舞蹈學院的學生除了掌握拉邦的分析技巧外，還在教授的鼓勵下，不斷地實驗及吸收其他的知識作為分析方法的延伸和補充。

李：當時您除了研究外，還選了些什麼課程？您有參與舞蹈實驗的計畫（project）嗎？

劉：我在拉邦舞蹈學院註冊了六年（每年三學期），按部就班在那裡上課的時間大概只有五個學期，其餘四年我完全集中於自己的論文寫作上。除了每兩周回學校參加研究生研討會和每年接受一次論文進度報告之外，所有的時間都在圖書館工作，其中又以大英博物館、倫敦大學亞非學院（SOAS）圖書館和劍橋大學的圖書館，為我常去之處。這三個圖書館各具特色。

在大英博物館的圖書館裡，從微膠片中看到我們祖先親手寫的敦煌文獻，一股屬於歷史的沉痛和哀傷至今仍盤據在心頭。一九九五年我應大陸舞蹈家協會的邀請，至敦煌莫高窟膜拜，真感念祖先留給我們這樣舉世無雙的文化財產。突然間，我也好像變成了世界第一富婆。同時，一種強烈的反思和警惕交織在腦際，習慣性跳躍式的聯想，常常令我孤零零地站在三危山前發呆。心中默念李陵置酒別蘇武時唱歌跳舞的景象：

徑萬里兮度沙幕　為君將兮奮匈奴

路窮絕兮矢刃摧　士眾滅兮名已隤

老母既死　雖欲報恩將安歸

霎時，我好像踏著李陵的歌聲，邁向另一征途去尋找當年士眾滅兮的古戰場。中華民族是一個悲劇性的民族嗎？還是我慣於用蒼涼的眼光去透視人世？

亞非學院圖書館則另有一種風味，每天埋首書堆之餘，我有太多機會去觀察黃種人、黑種人、白種人，文明在那些遊子身上所刻劃的烙印。偶爾我會拾起筆來描繪他們的行為，當然用的是拉邦動作譜及 **Effort** 符號⑤。

我所使用的劍橋大學圖書館，位於康河的另一岸，每天徒步穿過那綠草如茵、充滿了花香又帶著寧靜與舒適的校園，再繞路經過喘氣橋，抵達圖書

——李陵

館正好九點，每天在那兒工作到關館前一刻。四年中，過的生活如同隱士，見到熟人盡量避免多談，主要是為了把握那僅有的工作時間。不過，有一次通過校園的草坪，巧遇台視正在拍攝〈人類文化之旅〉系列影片，我在東躲西閃之下，還是被台視錄入歷史鏡頭。

這所圖書館珍藏了許多善本書，借閱時要經過層層的手續，管理員陪同穿越重重深鎖的大門，才得以見到這些善本書的真面貌。當親眼目睹中華民族偉大的文化遺產與其他日文和西文著作放在一起時，我感到無限的驕傲，因為全人類都分享到我們祖先的智慧。

在拉邦舞蹈學院修課的前兩年，我的研究計畫都是自己選擇設計並獨立完成的。學校提供我多方面的協助，如讓我使用珍貴的第一手拉邦資料，和參閱未出版的拉邦研究理論文獻等。有段時間我對拉邦的動作空間理論（Choreutics）⑥特感興趣，我做了一系列的實驗，並提出一篇相當令人滿意的專題論文：〈二十面體三環空間和諧法則的實驗研究〉（*An Experimental*

李：後來您又是如何從拉邦舞蹈學院跨越到劍橋大學做研究的？（Study of Spatial Harmony with Three Rings on Icosahedron Forms）。

劉：英國學術界長久以來的習慣是，博士候選人選指導教授，教授選論文。許多知名教授透過研究計畫，判定其學術價值，從研究方法推斷研究之成功率——是否有足夠的執行能力？再經面談後，大概你的命運就被決定了。

我是在申請學校時就已經提出研究計畫，大概在選課的同時，研究所委員會就開始關照到指導教授的問題，最後我很順利的被推介到劍橋大學畢鏗博士（L.E.R. Picken）門下，接受他的指導，撰寫論文。

那段在劍橋研究的日子，是我最珍惜的一段歲月，我孤獨地爬上更高的一層樓，孤獨地享受著在異國安靜的環境下，與祖先留下的舞蹈文化溝通，沉思默想。多美好的一段時間啊！只是有時我還是野心勃勃地想去冒學術上的險，還好，我那長年累月的研究經驗，把我的心智磨練得警覺性特別

高，即時地把我從大膽的冒險行為中拉回來。不然，我肯定會拖著木乃伊似的舞步回台灣！

李：方才您說的博士論文寫作過程真是刺激！您可否提供一些建議給其他準備寫論文的朋友？

劉：一篇學術論文最重要、也是最珍貴的部分，就是作者的觀點和創見。如果毫無個人觀點，有什麼理由非要寫出來，誰又願意去讀那些抄來抄去的參考文獻呢？

記得幾年前，有一位年輕朋友和我談起他預定寫的一篇論文，探討的問題是：「台灣舞蹈的不進步是否受了推行民族舞蹈的影響」（大概是這樣的意思）。當時我稍稍思索了一下，我認為這個題目很難做。第一，用什麼方法？第二，如何設計出客觀的評量指標？第三，如何進行？第四，如何求得具說服力的結論？或是只靠主觀意見，一廂情願地製造出文章？當我的

話還沒講完，這位年輕朋友就把頭轉開了。

李：其實舞蹈研究之興起是本世紀才開始的。但是舞蹈的存在是伴同整個人類歷史的發展，其涉及的範圍涵蓋文學、史學、哲學、科學、人種學、社會學、民族學和宗教等領域。因此有太多的問題可以探討，也值得探討，如此廣闊的研究空間，何止於幾篇碩士或博士論文呢？

您的研究涵蓋了中國好幾個世紀，雖然是從舞蹈出發，但已超越了一般的舞蹈問題，您把中國的哲學思想和舞蹈空間合併起來觀察與分析。在您之前，很少有中國舞蹈家從這方面去探討，這是不是與您研究拉邦的空間理論有關？

劉：我個人一向是把舞蹈投到人類文化大海洋裡來觀察、取材（指創作題材）和研究的。我的博士論文之所以從西元前十六世紀開始說起，是因為從文獻上證明那時中國舞蹈已有其功能上的發展。當你再度讀到《山海經》裡說的「鸞鳥自歌，鳳凰自舞」時，你又如何去推測那古老社會的景象呢？

這些描述僅僅能提供我們一個側面研究中國舞蹈的線索罷了。直到我在文獻中尋找到中國儒家舞蹈十一世紀初的舞譜，及十三世紀所記錄的唐代讌樂舞的舞譜時，我才真正了解了部分傳統舞蹈的本質，所以這研究的下限年代只到宋末為止。

很多學者對於我所提出的儒家舞蹈空間結構的論點產生興趣，因此論文口試時，這方面的答辯也就特別多，害得我東翻西翻我的小抄（卡片）。不過我是不敢唬人的，你知道英國有多少漢學飽學之士，幸而我的指導教授在口試時，隨時暗示我、提醒我。

拉邦是二十世紀的舞蹈人傑，他的舞蹈理論及觀念影響了整個舞蹈界；許多舞蹈學者由他的理論衍生出來的思想和研究課題，不僅具學術性，也具實用性。儒家的舞蹈空間結構是受中國古代宇宙觀及實體的建築視覺，再加上儒家的理論抽象觀念的影響而呈現出來的。

關於我個人的經驗和看法，我認為舞蹈空間若從人體的關節處看，空間的

延伸性是有限的。若以人體的垂直軸與水平軸交集點出發，它的延伸是無限的。因此，我常常告訴我的舞者：「你如果把舞台視為宇宙，你便可從最小的提升到最大的。」「最大」與「最小」從個人心理投射在行為上，所呈現的又是什麼樣呢？

根據我的研究，儒家舞蹈形成初期尚具有若干原始宗教的色彩和初民的思維方式。儒家舞蹈的功能，是隨著儒家思想的發展而有所改變。宋朝時，學者們對儒家舞蹈的要求，是以禮節行為標準為依歸，這就是一個很清楚的說明了。因此對於早期儒家舞蹈的空間結構，我是採用西方不同的學說，另外設計合於史實的判斷與分析方法，再加上動作和哲學思想的邏輯理念來解決。

李： 國際知名的拉邦理論研究權威普瑞斯登─登勒博士（Valerie Preston-Dunlop）⑦，在一九九五年拉邦學會（Laban Guild）⑧的演講中，特別提

到您對拉邦理論的研究貢獻，她說：「拉邦的理論可分為四大部分，第一部分是探討動作之記錄，稱為『Choreography』⑨，第二部分是探討動作的語彙及法則，稱為『Choreutics』，第四部分是最難的部分，那是探討人類動作之智慧，這一部『Choreology』⑩，第三部分是探討動作的空間，稱為分需要熟識前三部分後，再加上對古代的哲學思想及身體文化的研究才能達成，稱為『Choreosophie』⑪。這也是拉邦理論之最高理想。」普瑞斯登—登勒把您的中國古代禮儀舞蹈之研究論文，看成是這一部分的成功典範。

劉：剛剛我們談起拉邦，他是典型西方文化薰陶下的學者。在他的幾部著作中，提出含義廣泛的觀念，他企圖建構一個龐大的理論體系，用以詮釋、創作、分析和研究舞蹈。

我不是專門研究拉邦理論的學者，對拉邦的認知僅僅是概括性的。普瑞斯登—登勒窮其一生，致力於拉邦理論及舞蹈學術的研究，寫了不少這方面的著作。我在拉邦舞蹈學院就讀時，曾選過她講授的「拉邦研究」課程。

那時，她也正在攻讀博士學位撰寫論文，後來早我兩年取得博士學位，是英國極少數具有博士學位及學術地位的舞蹈家。她指導過許多傑出的研究生，包括你與江映碧（現任教於文化大學舞蹈系）。

普瑞斯登─登勒之所以會這樣肯定我，或許是基於我的若干研究。其實我只是對拉邦的四個領域，都有某種程度的涉獵罷了。

有關第一個領域，拉邦舞譜之發明、探討動作之記錄的問題，我們在前面已經談了很多，所以就不再贅述。第二部分有關拉邦對動作語彙的探討及法則，我只同意他一半的意見，因為我認為任何藝術，一經法則規範，藝術自由的精神和鮮活的生命力，勢將衰竭。第三部分關於動作空間的問題，是我最感興趣的，也是我在自己的每個舞作中，刻意追求的。也許是上天賜給我些許這方面的敏銳天分，尤其看到那些同時間的同質性動作，或同時間的異質性動作交替閃爍在那瞬間即失的空間裡，連我自己也會悸動起來。這更使我深深體會到舞蹈感動人的不是故事，而是藝術的本質所

使然，使剎那變成永恆，是值得追尋的，值得我付出生命中任何代價去追尋的。至於第四部分，我好像完成了一項使命的老兵，內心產生一種回饋先人後的滿足感。我覺得最值得驕傲的是，由於自己生長在一個文化古國，是它滋養了我的想像力、創造力和獨立研究的能力。

論文寫到最後一個字，

註釋

① 「中國現代舞之宣言」，見一九六七年劉鳳學舞蹈作品發表會節目冊。

② 《冪零群》，劉鳳學作品第九一號，首演於一九七七年十一月三日，台北市國父紀念館。首演舞者：李小華、陳斐慈、王淑珠、何綺佩、陳勝美、盧玉珍、劉麗雪、吳芝華、林翠容、曾明生、葉忠立、魏國豐、陳錦龍、高旭星、唐朝彥、林進賢、鄧桂複。

③ 《地獄不空，誓不成佛》，劉鳳學作品第一一二號，首演於一九九八年六

月四日，台北市國家戲劇院。首演舞者：林惟華、林菁玲、蕭豐男、王宏豪、陳逸民、盧心炎、陳紫君、鄭琇璘、林維芬、許書瑜、張曉佩、張雅評、江佩珊、楊小芳、郭銘勻、蔡佳蓉、簡銘成等新古典舞團團員二十四名，及林怡棻、梁意懷、劉奕伶、陳品如、陳姵宇實習團員五名。

④《黑洞》，劉鳳學作品第一一〇號，首演於一九九六年十一月一日，台北市國家戲劇院。首演舞者：林惟華、林菁玲、陳怡樺、蕭豐男、王宏豪、陳逸民、陳威諭、陳銀財、陳永洲、盧心炎、盧怡全。

⑤ 「Effort」為拉邦理論術語名詞，是一種專門記錄動作進行時的力度、時間、空間及流暢度變化的符號。

⑥ 「Choreutics」為拉邦理論術語名詞，可譯為動作空間學。即從動作中去學習、了解和探索如何掌握及應用空間之和諧法則，其中包括從三度空間理論引伸出來的立方體、八面體和二十面體等動作空間理論。

⑦ 普瑞斯登－登勒（Valerie Preston-Dunlop），英國人，國際知名拉邦理論研

究權威。她早期跟隨拉邦學習，並與拉邦一起工作達十二年之久，後來在英國拉邦舞蹈學院任教，負責拉邦分析理論和舞蹈教育等課程，是該校著名的教授之一。現任拉邦舞蹈學院研究所顧問，一方面從事著作，也常至世界各地講學。

⑧ 拉邦學會（Laban Guild），成立於一九五八年，是一個專門推廣拉邦理論的教育組織。早期是以英國當地的學校為教育推廣的對象，後來會員漸漸推廣至世界各地，並常常聘請拉邦理論的學者專家作演講和工作坊示範。筆者於一九九二年加入拉邦學會，並在該會一九九七年夏季第十六期第二號的期刊，發表關於劉鳳學把拉邦理論引入中國舞蹈研究的文章。

⑨ 「Choreography」為拉邦理論術語名詞。該名詞是來自法國巴洛克時期的舞蹈大師富伊葉（Raoul-Auger Feuillet，一六五九至一七一〇年）所著的《Choreographie》一書中，意指用圖案、人形及符號等來記錄舞蹈動作。拉邦曾研究富伊葉的舞譜，並沿用這個名詞來指舞譜記錄的專門研究。

⑩「Choreology」為拉邦理論術語名詞，它是由兩個字根拼合而成：「Chore」含有足部和歌曲兩意；「ology」是指知識或科學。拉邦所謂的舞蹈科學和一般知識中的科學不同，因為舞蹈的型態和現象，本身就隱藏了許多複雜的問題。要了解這些問題，就必須要從動作中去體驗，認識身體與空間的關係，經驗動作的感覺和感受，才能客觀地分析出舞蹈的結構，梳理出其表現的邏輯。因此，「Choreology」是指舞蹈觀察、實驗、研究與分析之學問。

⑪「Choreosophie」為拉邦理論術語名詞，該名詞源自於希臘字根：「Choreo」意為「圓形」，「Sophie」意為「智慧」，即指對自然生命界所產生的各種圓形現象之智慧。據拉邦說，這些智慧在柏拉圖（Plato，西元前四二七至三四七年）和畢達哥拉斯（Pythagoras，西元前五八二至五〇〇年）的時代就已存在。拉邦認為畢氏的黃金比率定律，及音樂的調性、和聲音階的結構等都屬於這些智慧，因此他相信從研究人類的舞蹈動作中，也能獲得這種種智慧。

第四章

新古典

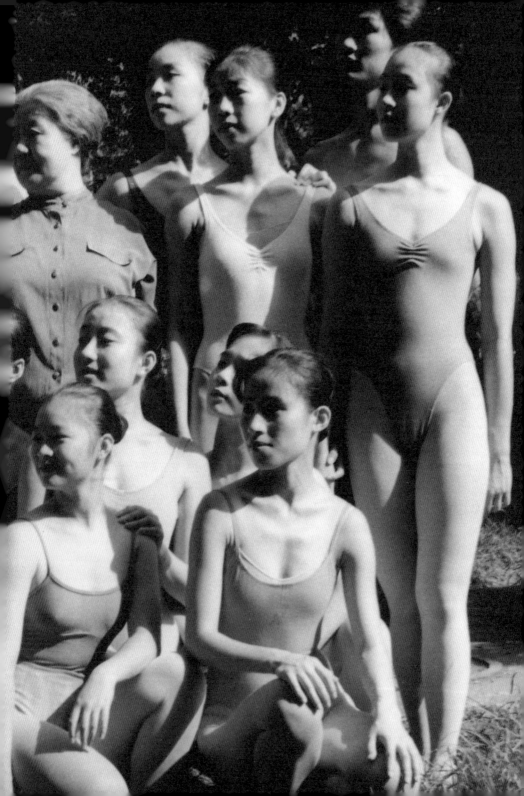

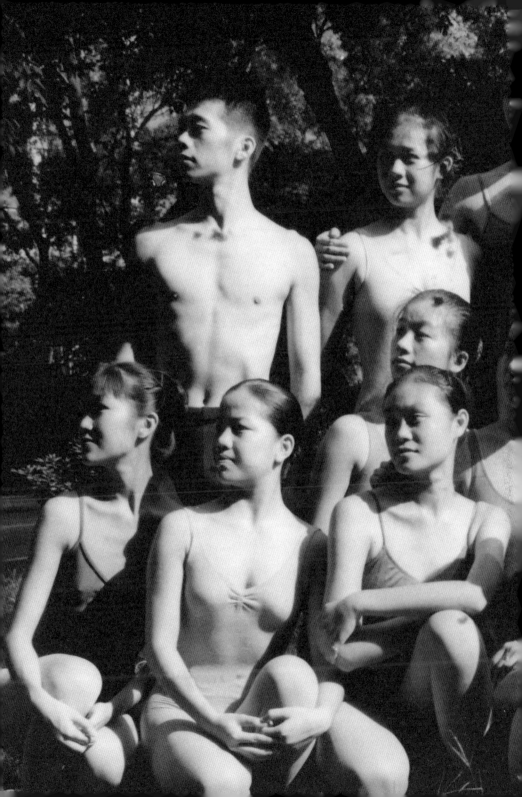

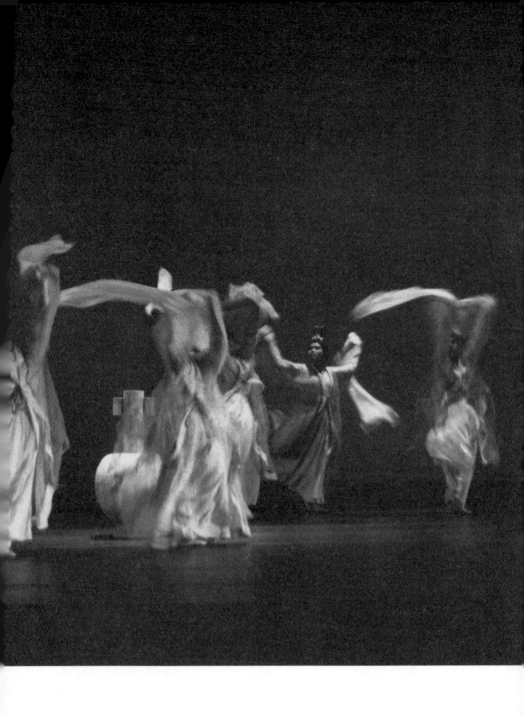

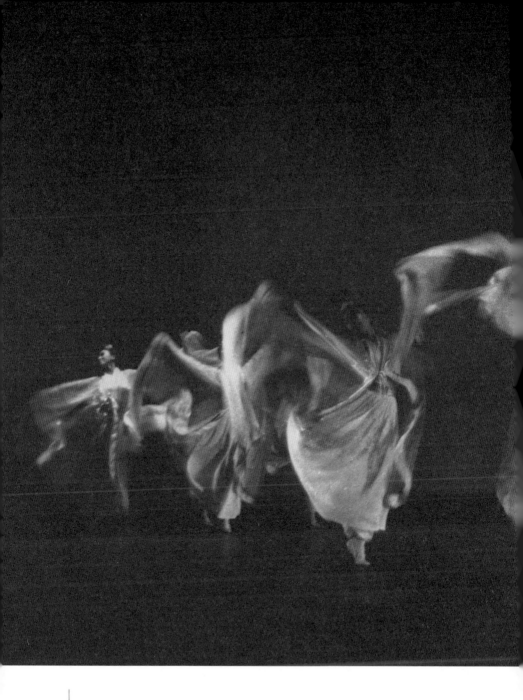

《投壺戲》劉鳳學作品73號。（陳宏攝）

　　尋與開拓——舞蹈家劉鳳學訪談

一九六七年之所以成立現代舞蹈中心，

一方面是為了散播舞蹈教育理念，

更進一步培植人才，

同時進行舞團成立之前置作業。

另一方面也是基於我個人

需要一個完全屬於自己的創作環境，

也可避免與學校間公私不分的困擾。

三十年來，

現代舞蹈中心的收穫，

倒是比我預期多得多，

也滿自豪的。

李：您早期在新生南路三段成立的現代舞蹈研究中心，曾吸引了許多大專及國中、小學的教師和學生到該處跟您研習。他們不只向您學習舞蹈技巧，同時對您的教育觀念及教學方法都很有興趣。當時的現代舞蹈中心還常舉辦舞蹈教育研習會，您也常常鼓勵學生互相觀摩和討論舞蹈教學法。能否談談現代舞蹈中心對台灣舞蹈教育發展的貢獻？

劉：我投身於台灣舞蹈教育始自一九四九年。當時在舞蹈界活躍的人士有蔡瑞月、高棪、李彩娥及李淑芬，極少數的幾位而已，他們也曾在學校任課。早年台灣的學校並沒有設立舞蹈科系，除了師大有正式開設舞蹈課外，其他學校的舞蹈課都包含在體育教學裡。有點像美國舞蹈發展的初期，舞蹈課多半與體育相結合。美國由於體育之普及，一般人熱愛運動及藝術，所以無形中也帶動了舞蹈風氣，促進了舞蹈教育的發展。台灣早期的舞蹈教育發展情形，雖然不及美國，但體育界給予舞蹈老師一個機會，讓舞蹈能在學校教育中發展，這是無可否認的事實。

我到師大任教之前，已在台中師範執教了三年，那三年是我創作生涯的第一步。台中師範的學生基於畢業後教學之需要，加上她們也熱愛舞蹈，資質優異的她們，配合度極高。所以，我除了上正課外，全部時間和精神都放在創作上，她們也就成為我舞蹈作品的表演者。而在她們畢業之後，也成為舞蹈教育的播種者。

一九五四年，我帶著第一階段的教學與創作經驗，滿懷信心，邁進台灣師範學院（國立台灣師範大學前身）舞蹈教室。當時，現代舞尚不能為一般人士所接受。記得一九五七年，由師大女同學在台北市三軍球場表演我的作品《最後的審判》①。第二天，漫畫家牛哥以大幅漫畫在報紙上著文抨擊，倒是師大肯定我的舞蹈理念，支持我繼續實驗。學生們對我的教學和創作方法非常感興趣，因此我自編教材，與學校其他老師分享這份舞蹈教學的經驗和成果。

一九六七年之所以成立現代舞蹈中心，一方面是為了散播舞蹈教育理念，

更進一步培植人才，同時進行舞團成立之前置作業。另一方面也是基於我個人需要一個完全屬於自己的創作環境，也可避免與學校間公私不分的困擾。

三十年來，現代舞蹈中心的收穫，倒是比我預期多得多，也滿自豪的。以教育和學術方面來說，經由這間教室磨練後，獲得博士、碩士學位的就超過二十人以上：趙麗雲、許碧勳、周宏室、陳錦龍、張心龍、溫敦舜、張中煖、陳勝美、盧玉珍、曾明生、王翠嬿、虞薇、楊麗瓊、謝慧、羅曼菲、劉紹爐、謝承韋、林惟華……，加上你和我。另外，王宏豪、林暸祿、林菁玲及鄭琇璘也將取得碩士學位。就企業經營方面，則有從事舞蹈經營的蘇素櫻，以及在美國經商成功的齊鈺梅和陳斐慈。據這兩位成功的事業家表示，她們今天的成就，一半是拜當年在現代舞蹈中心所磨練出的意志力之賜。就舞蹈行政方面有張麗珠、蔡麗華、黃素雪、王素珍。以我個人而言，在這間小教室中，也完成了四十六支舞作。此外，新古典舞團

和新古典表演藝術基金會也是在這兒誕生的。

前些時日，一位南部的舞蹈老師，到設在現代舞蹈中心樓上的辦公室來找我，當時我不在，據辦公室同仁說，這位老師一時情緒激動起來……等她恢復平靜後，她說：「真沒想到這間又舊又破的教室，竟然產生出那麼多作品，聚集了那麼多傑出人才，分散在各個不同領域中，為社會而貢獻啊！」

其實這教室也許讓人看起來覺得老舊，但我在此享受到很多友誼，還有早年台北市瑠公圳兩岸之寧靜與美景呀！

現代舞蹈中心也是由很多人的心血灌溉出來的，記得當時成立不久，我遠赴德國進修，把中心的舞蹈課程託付給施淑慧（曾任政治大學體育教授）、許碧勳（曾任台北市立師範學院教授，台北市立師範學院現更名為台北市立大學）和齊鈺梅。張中煖（曾任國立藝術學院教授，國立藝術學院現更名為國立台北藝術大學）便是當年在兒童班上課的學生。許碧勳是一位非常負責的老師，當時她因車禍受傷，但仍堅持不缺課的教育原則，撐著

拐杖，每天奔波往來於愛國東路和新生南路之間。後來她雖然沒有走舞蹈教育這條路，但她在美國取得博士學位，專攻幼兒教育及語言發展與矯治——這仍是與舞蹈有許多相關性的。看到她近年來的成就，不僅為她驕傲，也感到無限的欣慰。一九八〇年，我到英國進修期間，中心的課程交給你、陳勝美、王淑珠和何綺佩。你們也培育了很多優秀的舞者及對舞蹈有興趣的人。我覺得無論是對舞蹈教育或教育舞蹈，現代舞蹈中心在台灣舞蹈教育發展的過程中，有相當的貢獻。

三十幾年前，瑠公圳流過現代舞蹈中心的門前，這裡寧靜極了，不時聽到蛙鳴鳥叫。晚間排完舞之後，常常躺在瑠公圳兩岸垂柳下的石凳上，看著月亮慢慢升起，從樹間透出光影，真如古詩上所描寫的「月上柳梢頭」的情景。當我徘徊兩岸時，想起杜甫「飄飄何所似，天地一沙鷗」的詩句，令我興起一種「家在萬里雲外，與天地相識」的出世之感。可惜，如今這兒已陷入水泥叢林，所幸的是，靈思尚未被封閉！

李：您能敘述一下當初考慮成立新古典舞團的情形嗎？

劉：以「新古典」為舞團命名，完全是為了回應歷史與傳統。不過當時為了成立舞團，的確曾經猶豫好一陣子。躊躇不前的原因，一則是屬於藝術上的，另一則是屬於行政上的。屬於藝術層面上的是如何繼承傳統與轉化的實質問題，但是看看史特拉汶斯基（Igor Fyodorovich Stravinsky，一八八二至一九七一年）成功地運用中世紀音樂特色，呈現在他的部分作品中，我也就減少了這方面的顧慮。其次是最難以預測的，創造力的衰竭。不知這種情形，何時會降臨到我的頭上呢？

另一顧慮是舞團經營問題，當時舞蹈作品演出的環境非常惡劣，既沒有公立舞團可供編舞者發表作品，甚至連個人的作品演出時，出售門票都不被允許，更談不上政府的經費補助了。當時辦一場舞蹈作品發表會，我除了創作、排練和訓練舞者外，連服裝設計、節目單印刷、海報設計等工作，都要自己親自構思與執行。最苦不堪言的是，演出人還要包辦租借場地、

申請演出許可證、去稅捐處蓋章、驗票等等。我還記得當年演出時，與孫宜芬（師大體育系教授）兩人共同負責燈光執行，四隻手在燈光控制盤上操作，她那電腦式的頭腦、運動家式的手腳，既冷靜又準確，連燈光表都不需要看，事後檢討起來，出錯的總是我。這種心智的磨損，到現在餘悸猶存。

李：您不擔心舞團的經費嗎？

劉：當然，這也是任何事業必須考慮的因素，好在至今為止，新古典舞團，沒有一個人喊說因為沒有錢就不演出的。也就這樣大家才齊心合力地撐了很多年，並且還會繼續撐下去⋯⋯

李：有些中國舞蹈家認為，古代中國的傳統舞蹈早已失傳，您可以解釋一下什麼是中國傳統舞蹈藝術精神嗎？

劉：很早以前，我也曾經這樣想過，認為中國傳統舞蹈已失傳。之後，我質疑自己的認知態度，因此向歷史文獻求證。先前我已很清楚地向你述說了自己尋根的整個過程，我發現中國在西元前五世紀，就有舞蹈評論文字，對樂舞制度等記錄也很詳實。還有十一世紀初的文字舞譜，也被留存下來。從這些文獻就可證明我們過去說中國舞蹈失傳是錯誤的。在日本和韓國，至今還保存了唐宋時期的樂舞，並仍然在宮廷中演出。從這些事實來看，誰說古代樂舞失傳呢？只不過這條文化「線」拉得長，「網」撒得更寬就是了。

至於傳統舞蹈精神，以儒家而言，是仁人精神，修持自我的意念，與樂在禮的儀式中舉行。所以，我們就可以知道它形而上的精神了。道家、佛家對舞蹈的態度，我沒有深入研究過，不過，可以確信的是西元七五二年在日本舉行的佛教法會，就有樂舞演出的記錄。

你跟隨我那麼多年，你認為我的中國傳統舞蹈精神是什麼呢？

李：大概是用格物致知的精神去了解文化和藝術，用舞蹈的實踐力行，來延伸儒家傳統思想的優點，用仁人精神去看待世界，用中國知識分子的良知，去關懷舞蹈對教育及社會的功能，用淡泊名利的態度，來為藝術服務！

當新古典舞團公演時，我曾對您的「新古典」產生誤解，因為那時您一連創作了幾個特別強調中國色彩的舞蹈：《投壺戲》、《嬉春圖》、《戀歌》和《洛神》②。這些舞都不是我的專長，我想大概自己不夠古典，才不被您選上。我幾乎想離開舞團⋯⋯

後來我是從《招魂》這個舞中解決了自己的疑問——當時我為了紓解自己的不滿和嫉妒情緒，決定把全副精神投入《招魂》——〈我〉這段獨舞，我閱讀《楚辭》，試圖從中尋找出一種新的感覺和表現意義。在閱讀和尋找之間，我突然領悟到自己的做法，其實就是一種新古典的過程。

「新古典」這個名詞和十八世紀初期在歐洲興起的新古典主義有意義上的關係嗎？

劉：十八世紀時，歐洲曾經燃起一股「新古典主義」的熱潮，影響所及是繪畫、建築、雕刻及應用藝術等。新古典主義發展過程中，對古希臘、羅馬藝術的分野，與風格的承襲，取一種嚴肅的態度，較重視藝術功能發揮。但是，每位從事新古典的創作者，對新古典卻有不同的詮釋與實踐，甚至於有些矛盾存在。如詩人兼畫家布雷克（William Blake，一七五七至一八二七年）本身就是這種人物的代表；他早期的繪畫完全是一位新古典主義者，而且終其一生，新古典的風格經常出現在他的作品中。但他對新古典的態度並不明確，甚至自命為「心靈王子」。總之，新古典主義者對十八世紀欣賞水平及各種觀念的促進與發展，提供了相當大的啟示作用。

新古典舞團自一九七六年三月二十日創團至今，一直是在尊重傳統的理念下，建立自我風格，沒有考慮掀起風潮或建立流派，我掌舵期間，大概還會這樣走下去吧！

註釋

① 《最後的審判》，劉鳳學作品第二八號，首演於一九五七年，國立台灣師範大學。首演舞者：方式、張麗珠、曲衛舒、彭賽梅、張智慧、林昭代、陳寶珠。

② 《投壺戲》，劉鳳學作品第七三號，首演於一九七三年十二月十五日，台北市國父紀念館。首演舞者：陳勝美、王素珍、張中煖、王淑珠、張月鳳、謝慧、劉佩琳、李秀蘭、張鈞俐、黃碧雲。

《嬉春圖》，劉鳳學作品第八二號，首演於一九七五年三月二十日，台北市國父紀念館。首演舞者：何綺佩、陳勝美、張月鳳、王素珍、黃碧雲、盧玉珍、劉愛華、謝慧、張中煖。

《戀歌》，劉鳳學作品第八四號，首演於一九七五年三月二十日，台北市國父紀念館。首演舞者：宋宗德、張中煖。

《洛神》，劉鳳學作品第八十五號，首演於一九七五年三月二十日，台北市國父紀念館。首演舞者：宋宗德、羅曼菲、王淑珠、張月鳳、李小華、何綺佩。

第五章

印象

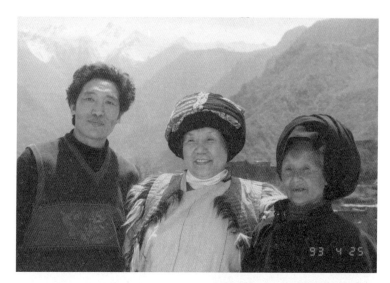

劉鳳學遠赴羌族部落尋找羌
笛之音,與羌笛專家陳海元
及其姑母合影。

在茂縣圖書館研究羌族文物。

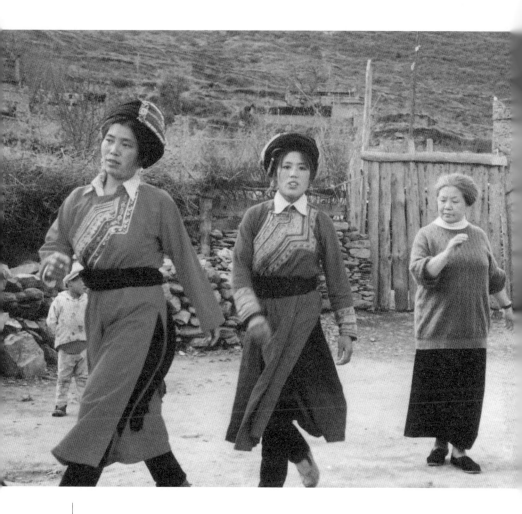

1993年4月在中國四川省阿壩藏族羌族自治州、茂縣、三龍
鄉、內呼村、河心壩研究羌族舞蹈。

1979年新古典舞團於德國佛蘭斯堡歌劇院演出之演前記者會。

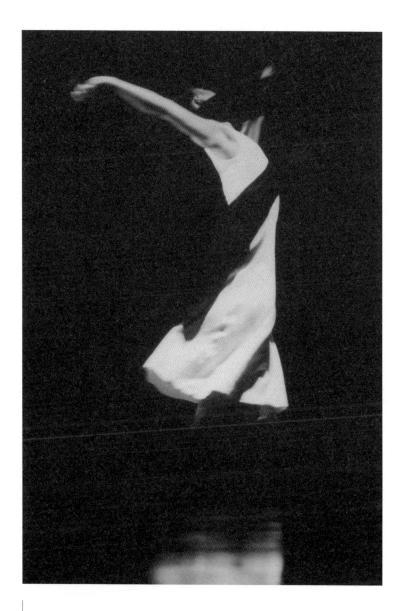

《招魂》劉鳳學作品77號。（舞者李小華）

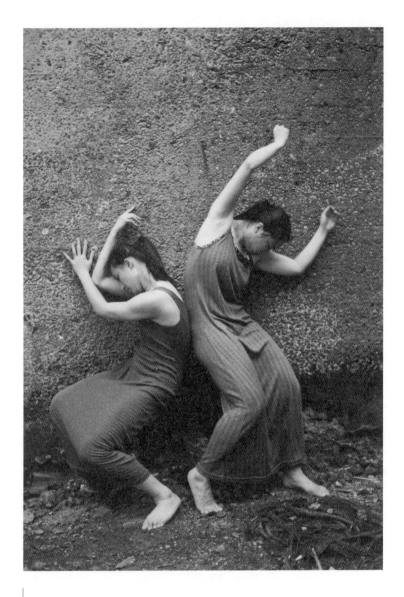

《灰瀾三重奏》劉鳳學作品111號。（李銘訓攝）

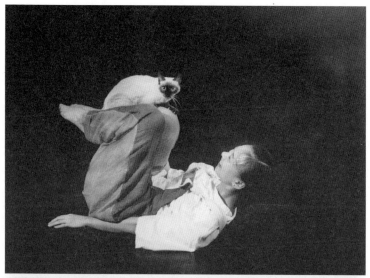

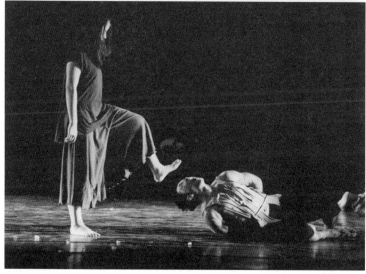

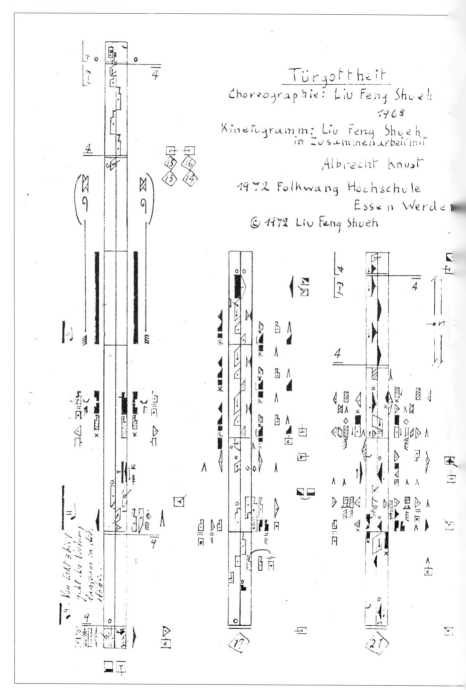

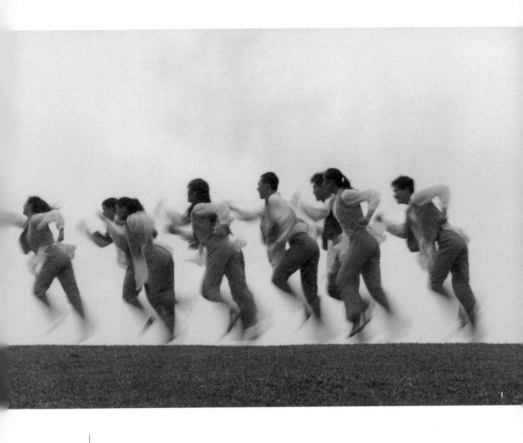

《青春之歌》劉鳳學作品108號。（李銘訓攝）

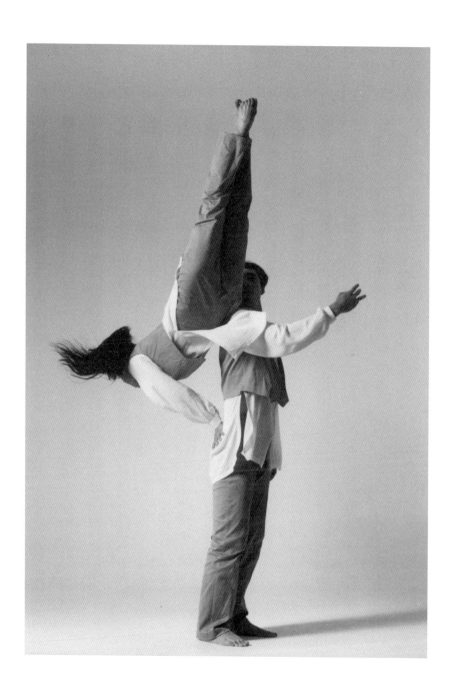

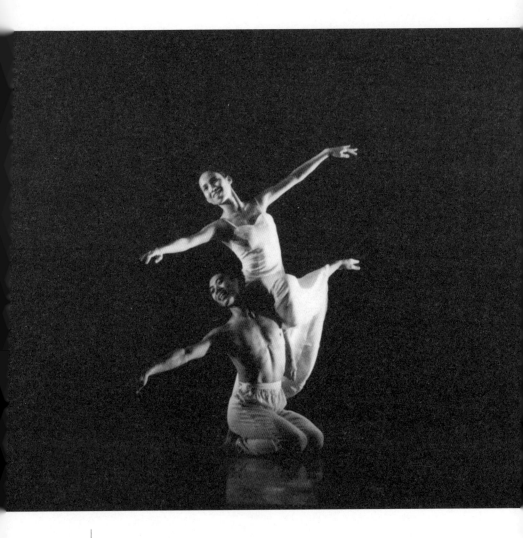

《布蘭詩歌》劉鳳學作品103號。（李銘訓攝）

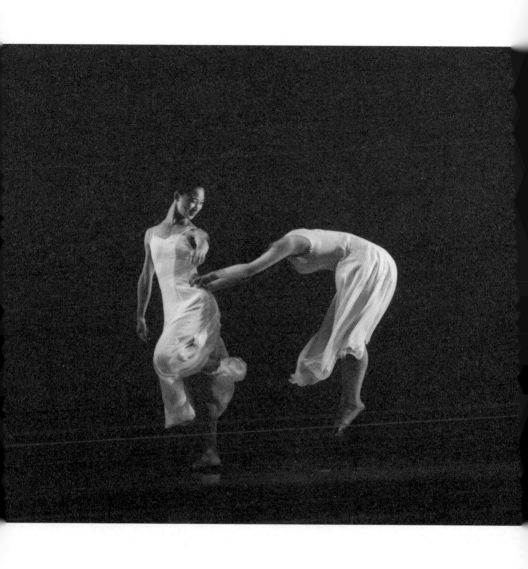

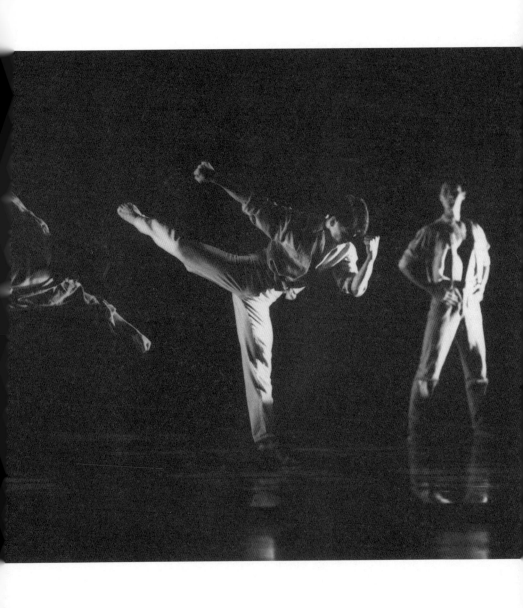

《布蘭詩歌》劉鳳學作品103號。（李銘訓攝）

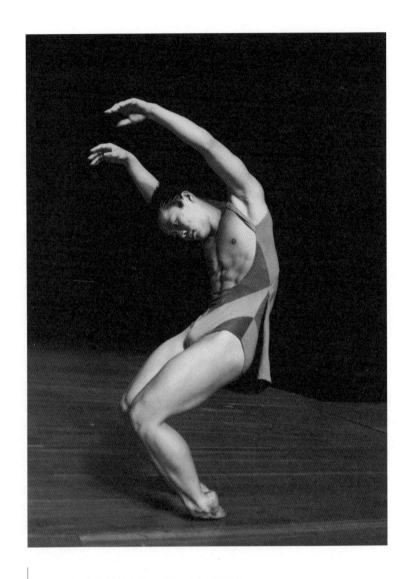

《黑洞》劉鳳學作品110號。（李銘訓攝）

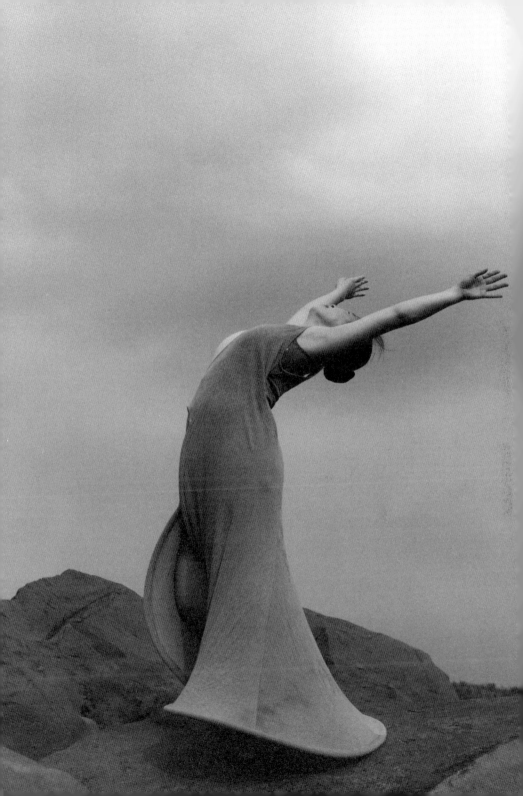

我個人對挑選舞者的態度，

一向是以才選人。

我關心的焦點是人，

是人類的智能發展和尊嚴的提升，

並不受限於性別。

I 性別與動作風格

李：中國古代的禮儀舞蹈，似乎全部是由男性舞者演出，但您重建時並沒有特別強調性別，為什麼？

劉：從司馬遷（西元前一四五至八六年）的《史記》和屈原（西元前約三四三至二七九年）的《楚辭》中，我們得知中華民族本來是一個熱衷於祭拜天地、供奉祖先的民族。中國古時候不僅人人都參與拜拜，家家樂於拜拜，連國家也帶頭領導拜拜。儒家思想在中國社會變為主流思想後，拜拜被分為五類，它的意義也被重新詮釋。待至唐朝時，由國家制定的禮，竟高達一百五十二種。那時沒有像今天這樣快速的高速公路和方便的交通工具，真不知官員們如何分身到各地去主持拜拜的儀式，就像今日的大官們一樣，天天忙於主持剪綵和上香的典禮般！

中國古代母系社會時的「禮」不知由誰來主持？因為我還沒有看到這方面

的文獻，不敢論斷。不過儒家的《佾舞》，倒是有女性參與舞蹈的文獻記錄。

我個人對挑選舞者的態度，一向是以才選人。我關心的焦點是人，是人類的智能發展和尊嚴的提升，並不受限於性別。何況一踏進舞蹈工作室，我早已忘記我自己是男性還是女性。

早期在師大教書時，我創作了一支讚美女性的舞蹈《女性的塑像》①。這支舞你大概沒有看過。不過其中的舞者你可能認識，因為你在大學時對籃球也很熱愛，一定會知道當時極為著名的女籃球國手荊玲吧！

荊玲她們那群體育系的女生，不但熱愛運動，也長於跳舞，既健美又慧黠。她們除了選我的課之外，也額外在課餘隨我練習。在一段時期的接觸後，我發現她們談吐大方，處事能力也強，絕對沒有聒噪的個性，所以我從她們身上得到靈感，便編了《女性的塑像》。為了要凸顯她們那健康美的身材，我把這支舞的服裝設計成旗袍式的。也因此，舞蹈動作受到服裝的

限制，身體使用的範圍、動作的方法和速度都受到影響。整個舞的動作是由走、身體搖擺、坐與旋轉等變化發展出來的。她們跳得很成功。可惜當時還沒有錄影機，我只用八厘米的影片，拍了片段，待我真正退休後，花一些時間，整理出來給你們看。

李：您剛說過的長旗袍能影響身體的動作，及身體搖擺、走、坐等舞姿，使我想到香港編舞家梅卓燕的《遊園驚夢》。想不到您早在三十一年前已做過旗袍與動作之實驗了，這支舞的影片，一定很有價值！

您談到女性，我想到您另外的兩支舞，《門神》②和《雪祭》。在《門神》中，您用女性來表現中國傳統中，代表陽剛之氣的男性的門神——忠肝義膽，一向被人認為是陽剛之氣。

在《雪祭》中，您把關漢卿筆下的弱女子竇娥化為捨身成仁的女烈士，您好像特別喜歡刻劃女性剛強的一面。

劉：《門神》是一支獨舞，首演是由徐慧姬跳的。我記得你也曾跳過這支舞。

一九七二年在德國進修時，我也用拉邦舞譜把它記錄下來（見門神舞譜）。

《門神》這支舞如何擠上那一年的創作排行榜，我已不太記得了。可能因為我幼年時喜歡讀章回小說，雖然我並不能完全了解書中的意義，可是我愛用自己的想像去猜測故事的情節，慢慢養成運用想像力的習慣。記得在《說唐全傳》裡讀到秦瓊與尉遲恭具有正氣又英雄的形象時，便跑到二門的門神畫像前比手畫腳；踮起腳來，把手舉得高高的，頸子伸得長長的，盼望自己能長高些，可以平視他們的眼睛。我也常常靠在牆邊跳起舞來；好像依偎在媽媽身邊那種完全放鬆的心情，自由地起舞。也許自己長大後仍然受到這份童年的經驗意識影響吧。我選擇《門神》的舞者時就選了徐慧姬。她不但身材高佻，面部輪廓也鮮明，有一份剛正不阿的氣質。尤其她雙臂特別長，能表現我小時候心目中的門神之力量。這支舞的舞台設計者是林愛迪。他的設計是用一塊板子代表「門」，立在白色天幕前。彩排時，

我們發現造型及顏色太具象了，經由俞大綱教授的建議，改漆成黑色，使整個舞台改觀。白天幕、黑布景，就把那穿著金黃色舞衣的舞者襯托得俐落深沉。加上古琴曲《陽關三疊》的配樂，正適合我想表達的抽象古典意境。

李：我在中山堂看到《門神》的首演。我被這支舞的顏色對比，和徐慧姬的高大與美麗所吸引，後來我跟您學舞，您竟然選擇我來跳《門神》，我是又驚又喜。驚的原因是恐怕自己當時的技巧程度不能勝任，喜的原因是我真的很喜歡這支舞。那時，我們的演出是在公賣局球場，地方很大，四周看台上都坐滿了人。我很緊張，一面想著如何把動作擴大一點，讓觀眾看到，一面又拚命地深呼吸，希望自己演出時不要失常。當我跳完時，您第一句跟我說的是「很好！」，我才放鬆下來。

劉：在談《雪祭》這支舞之前，我想先說說對關漢卿的感想。關漢卿生長在「亂制詞曲、惡言犯上」者處以死刑的元朝，那是蒙古人統治中國的時代。

但他不畏懼專制與暴政，一生創作有六十多齣雜劇。作品多為市井小民憤慨的控訴。尤其對於備受欺壓、才藝不凡的藝妓和仗勢侮人、昏庸斂財的官吏，著墨最多。所以他是我心目中的英雄。另外他還突破傳統文人狹窄的生活圈，走向下層社會，親自參與市井瓦舍流行的插科、吹彈、歌舞等技藝活動。他也是個生活的革命者。他的劇作多以歷史故事及民間傳說為背景，加以他個人的詮釋，賦以新的生命。他刻劃的角色，性格鮮活，具有強烈的社會色彩和關懷。所以他的成就，實在不亞於英國大劇作家莎士比亞（William Shakespeare）。我個人不但敬佩他那偉大的人格，同時也覺得他的思想觀念非常前衛，所以選擇他的《感天動地竇娥冤》作為創作的題材。不過我編的竇娥已經混合了關漢卿的精神，她不再是一個普通的弱女子了。開始我本想用《血祭》作為舞名，後來接受朋友的建議，改為《雪祭》。

這舞劇是由〈楔子〉、〈孤獨〉和〈愛〉三部分呈現的，並以倒敘的手法處理，以吊死竇娥為始，也以吊死竇娥為終結。

在表現的結構上，我做了一次大膽的嘗試——選擇你和王淑珠同飾竇娥一角。你們兩人無論在體型、個性及動作技巧上都非常不同。如果按照我過去的習慣，一定會分別設計兩套適合你們身型，及個人技巧的動作。但我這次卻不那樣做，因為我想看看不同的舞者、不同的個性及身型，能否賦予我的竇娥不同的氣質和外貌。

我想我的實驗是成功的，因為你飾演的竇娥剛直勇敢，淑珠飾演的竇娥婉約成熟，我不但讓觀眾能在你們兩人之間去選擇他們心目中的理想演出，同時兩人的詮釋都獲得很高的評價。

在舞劇中，有時舞者的個人氣質對整個作品之成敗也有決定性的作用。無論如何，我很高興能做一次開放式的角色選配。

另外我對你的學生，那時才十八歲的鄧桂複一人分飾竇娥之父及張劣兒（驢兒）兩角的精彩表現也非常滿意。還有演丑角的葉忠立不但動作幽默風趣，同時也讓人淚中帶笑。至今我仍然懷念著你們那一代，曾伴著我走過

那一段艱苦歲月的舞者！

《雪祭》的成功除了每位舞者個人和團體表現出色外，馬水龍的音樂也占了一個重要因素。為了這支舞的音樂，我和馬先生討論很多次，最後他選用人聲、道白及嗩吶與打擊樂器把戲劇性的張力延伸到極點！

李：我特別喜歡馬水龍在這首音樂中所用的男女混聲合唱及道白——那不諧和的人聲及不規則的節奏，能引出一種聽覺上的影像，像是自己的內心，也像是眾生的靈魂在黑暗中呼喊。道白的處理聽起來是平劇的腔調，但整個形式又有點像西方的說白唸唱法（Sprechgesang），是古代也是現代的竇娥在抗議！

劉：關於女性角色個性的塑造，可能在我潛意識裡比較欣賞剛毅的女性，所以幾齣舞劇都把女性的形象刻劃得「不那麼柔美」，但希望你不要因此而把我想成是女權主義者，在日常生活及舞蹈工作中，我倒是從來沒有考慮過女

李：雖然您塑造了許多強烈的女性角色，但您也不放棄探索男性的表現力。在群舞中，您尤愛突出男性天生的強壯肌力和彈性，這些男性的身體和動作，常常讓人感到一種原始的生命力。

權至上，我只關心人性的表現。

劉：若從生理學的角度來看，舞蹈動作是人體依靠肌肉運作來牽動骨骼與關節的位置變化。這種變化在視覺上僅僅是形的變化而已。但，當肌肉接受外在的刺激（包括心理的、生理的、物理的），像是恐懼、喜悅、競賽、撞擊等情形下，肌肉就會向外界發出各種不同的訊息，這些訊息也豐富了視覺的內涵。

舞蹈藝術最具魅力的一點是它的「表現體」，也就是活生生的人體。彈性的肌肉和運動時的呼吸與節奏，這都是生命力的象徵。編舞家最感興趣的，就是思考如何在舞蹈的瞬間，在有限的舞台空間上，營造出生命和力的象

徵。除此之外，我個人還愛探索更深一層的表現——那就是用動作、呼吸及節奏呈現出人類行為的情感、思維以及潛藏在人類精神底層，各種不同風貌的人性（醜惡的、高貴的、殘酷的、善良的……）。

我特別喜歡「雄偉」的陽剛之美，我挑選的男性舞者，都是自然而不造作的。他們本身就有相當好的體能訓練基礎，並且對舞蹈的技巧沒有任何成見。不但勇於嘗試，也樂於大膽地表現！

我認為舞蹈不是活動造型，也不是雜燴著各種名派技巧或流行觀念的大展示。所以我常常鼓勵我的男舞者，盡量地運用他們的肌肉及體能來吐露屬於他們自己內心的訊息。這次你專程從英國趕回來看我的新作《地獄不空，誓不成佛》，我發現你的舞蹈鑑賞能力，比以前更敏銳且細膩，因為你特別注意到在第三幕中，我安排的那位靜立於舞台左側的男舞者——他伸長著脖子，凸出著雙眼，與螢幕上放映的世界人類大災難紀錄片中的飢餓非洲小孩，遙遙相對。這種暗示比起一百個跳躍和旋轉更有衝擊力吧！

其實我對女性的肌肉表現力也很感興趣。在歐洲留學時，我常常到博物館和美術館去看古希臘各種女神的雕像。還有羅丹（Auguste Rodin，一八四〇至一九一七年）那命名為「海濱」的雕像也給予我很多靈感。我發現女性的肌肉有一種柔和的質地，可以和男性的肌肉節奏形成「對比」，我希望有一天能編一支裸體女人的群舞，一定很美，也很有震撼力！

李：有些舞評人認為您的動作是混合了國術、平劇和瑪莎・葛蘭姆（Martha Graham，一八九四至一九九一年）的技巧，但我覺得如果只從某些相似的形來論斷藝術家的動作風格而不討論動作之質，這可能會導致完全誤解之危險，因此讓我們討論一下您的動作之運用方法及動作之質感。您非常注重軀幹的運用，也強調軀幹運行時的平滑和流暢性，這一點與葛蘭姆的收縮與放開（Contraction & Release）的原則很不相同，您的軀幹動作活動範圍很大，從水平面到輪面，環繞式地進行；另外身體的轉軸也變化複雜，

從腰、胸、頭至手，每個動作之連接，都能環環相扣，造成很多起伏的弧形線條。

「臥魚」、「雲手」是傳統的中國舞蹈動作，但您用二十面體（Icosahedron）③的方法把它們發展為屈伸、開合、俯仰、進退等抽象形式，因此這些動作已脫離了傳統的局限，給人一種現代感。

劉： 現在我們碰觸到一個大問題，也許不只一個，因為這背後涉及文化學、人類學、舞蹈學、生理學、力學、社會文化進化論、後殖民現象，當然，還有美學。

現在我們把問題縮小，只談「動作基因」──這是我自己創造出來的名詞，也許這樣命名不見得頂合理，但我還是暫時使用它來形容舞蹈動作的基因吧！

文化本來就是傳播的、互借的、擴散的。不同文化的互動，就如同大地板塊似的；移動和互相撞擊，互相吸納，互相融合。我們的傳統動作如「旋

子」、「鷂子翻身」、「掃堂腿」等高難度動作，早已被西方的芭蕾、現代和民間舞蹈所吸收轉化。甚至於在溜冰比賽、奧運會女子五項韻律體操項目中，也常常出現。也許一般人對這些現象，不見得有興趣理會，只有長於動作分析的人願意去發掘研究。

請不要將我和瑪莎·葛蘭姆比較，她是一位非凡的女性，也是一位偉大的舞蹈表演家和創作家，更是一位對世界舞蹈有巨大貢獻的歷史人物。她的名言：「傾聽祖先的腳步聲」，永遠敲擊我的良知。她生長在舞蹈傳統文化豐沛的西方社會。當時芭蕾在西方已有四百年的歷史，現代舞也已經開始萌芽，在她之前有鄧肯（Isadora Duncan，一八七七至一九二七年）和她的老師聖·丹尼斯（Ruth St. Denis，一八七九至一九六八年），與她同時代的有她的同學桃莉絲·韓福瑞（Doris Humphrey，一八九五至一九五八年）；在歐洲則有拉邦和瑪麗·魏格曼（Mary Wigman，一八八六至一九七三年）。此外，在美國本土有印地安人舞蹈，非洲移植過去的黑人舞蹈及南美

洲熱情的拉丁舞。

二十世紀的美國，國勢有如我們歷史上的唐代貞觀和開元之盛世。舞蹈環境有如唐代的長安（今西安）。葛蘭姆站在此一超強優勢大國的頂端上，她的舞蹈的光輝已折射至全世界。但是，她那種大藝術家敏銳的眼光卻投向東方，她不諱言地承認自己的動作是受到東方的影響，所以她的很多動作語彙，對我這個東方人來說，都好像似曾相識，感覺也特別親切。

瑪莎・葛蘭姆的舞蹈技巧，是經由兩條管道向外散播：一、透過到世界各地巡迴演出。二、透過教學及來自世界各地的學生。當東方的留學生將她取材自東方的舞蹈動作技巧，再度傳到東方，可能很少舞者去思考及探討葛蘭姆技巧中的東方「動作基因」。

瑪莎・葛蘭姆對於選擇工作夥伴，頗具世界觀。她舞團中不乏東方人及非洲人士。台灣知名舞蹈家游好彥先生，曾經在她的舞團工作多年，擔任要角。

你知道，我是非常景仰葛蘭姆的，尤其她所創的那一組地板動作。她運

用舞蹈空間理論，使地板動作領域擴大，也豐富了身體的語彙。我曾於一九七二年結束了在德國福克旺藝術學院的研究後，即直赴紐約，投入三個月的時間，專門學習和研究葛蘭姆的地板動作技巧。這不僅豐富了我的教學素材，也促使我改進自己原先使用地板動作的方法。

可是從另外的角度來看，我比葛蘭姆幸運。因為我生長在傳統舞蹈斷層，民間舞蹈雖然有無盡的寶藏，但由於戰亂及政治因素，難以實地調查。因此，對我個人而言，又是上天賜給我一個機會──一個可以向古代、向現代、向鄉土、向技巧、向理論各方面挑戰的機會。

我個人的動作語彙運用，在創作剛剛開始的一九五○至一九五四年間，可以說多半拷貝自我過去從老師身上得來的舞蹈經驗。雖然偶爾在舞作中塞進一些自己創作的動作，但大多數都是零零碎碎的，不夠成熟。記得《奔向自由》④這支舞開始創作時，我實驗和運用了很多放鬆的動作，因此，身體的水平面層次變化，也相對地豐富起來。到一九五七年時，我實驗第

一支中國現代舞《十面埋伏》，加入了很多我將國術轉化的動作。所以基本上，我的某些動作語彙是取材於國術，不是平劇。其實我也並不排斥平劇，只是認為平劇武生動作脫胎於國術，那麼第一手資料應比第二手資料珍貴。

我一直認為人體動作是心靈的語言，它發自人類內心深處。人類內心的祕密，折射於行為而產生的溝通與互動。行為抽象化的動作變化，對我更具吸引力。葛蘭姆的收縮動作我也使用過，但我發現她與我，對身體使用及動作變化，基本上是不同的，美學觀念也不盡相同。以收縮為例：她強調動作收縮那一剎那的戲劇性，讓人感到在空中突然凝結時的戲劇效果。但我個人卻利用收縮來帶動軀幹的運行，從中心線向外，讓動作一氣呵成，以波動式的律動進行。在這過程中，我強調中、高、低三個水平面的變化，然後延展至輪面，次第向上、向下、向側，螺旋式地使身體的使用部位擴及全身。這些動作可以在《俑之一——漢俑》⑤及剛剛發表過的《地獄

不空，誓不成佛》舞作中看到。

這些動作也是你所熟悉的，當你在國外工作一段時間，尤其你攻讀了拉邦動作分析法之後，再來看它們時，你更能冷靜地觀察及思考，所以現在你所提出的觀察和批評都是正確的，我的確企圖塑造起伏的弧形線條。你也可以透視到動作過程中所呈現的一次元、二次元和三次元的變化。

李： 您的舞蹈動作最吸引我的是「力」的變化，您非常注重「力」之運行，您的「力」有時是顯示在形體之中，有時卻隱藏在動作的轉折處，因此輕重之間的對比層次，常在有形和無形之間迂迴式地運轉，造成一種極為豐富的力度色澤變化。

劉： 我覺得在舞蹈創作過程中，「力」的運用如空間結構的千變萬化那樣迷人及有吸引力，使我想迎向它、把玩它和征服它。但是我一向不把「力」孤立隔絕起來運用，事實上也不可能。我的意思是，不論施力者或受力者，在

施力和受力的過程中，都與時間及空間相結合。而施力的大小、輕重、個體對個體、個體對群體之相關運作，驅使人體肌肉傳達出各種不同的訊息與符號。

舞蹈實在是一項非常奧妙的藝術，如果我說藉舞蹈表現感覺，探討生命，一定會有人認為太玄了。其實「力」本身是不會說話的，只是看編舞者如何使它說話就是了。舞蹈中很多現象不是不可以用語言或文字解釋出來，當經由文字書寫出來時，它那豐富的力度色澤及衝擊力、生命力都被剝奪、被減少、被解構了。所以它的原貌也變了樣！

其實以前我就常常探討這個問題。你大概還記得你們過去跳舞時，有時跳完一支舞，欣喜若狂，光芒四射。有時同樣一支舞跳完後，卻像一群戰敗的豹子，集體坐在那裡默默不語。這種現象，在這一代青年舞者的身上也可以看得到，而且這種現象的發生，不是在演出時，不涉及與觀眾溝通。

因此在編舞時，我小心地思考在何處埋伏「力」的玄機，促使知性的力與

感性的力，互相推動，讓施力者與受力者的生命激情發光。

李：近年來，您的動作風格似乎又改變了，以前您的動作是非常注重角度及線條，力度的控制極為細膩，舞句流暢而典雅，節奏也輕重分明，但從《沉默的杵音》後，自《黑洞》開始，您的動作變得離心力強，因此形成一種不固定的移動形式，這種改變是您刻意地追求，或因舞者的身體技巧而引發的？

劉：心理學上有一個名詞稱為「自戀」，我大概不具有這種特質。我對自己的作品，不但不愛留戀，甚至厭惡。每當一支新作編到三分之二時，那是我最喜悅的時刻，接下去卻是道不盡的沮喪，無休止地修改，尤其是結尾部分總是難以決定，而這種沮喪往往要等到下一支新舞萌芽時才能恢復。還記得在編《灰瀾三重奏》⑥時，我一共設計了六種不同的結尾，到最後還是選擇最開始時的構想。

如果你一定要逼我選出自己最喜愛的作品，我會毫不猶豫地選擇《灰瀾三重奏》，因為這支舞不但大膽地擺脫一般舞蹈唯美主義的影子，同時我更進一步地探索空間應用的新可能。我把舞台上的空間延伸至樂池，分出六個水平面。這些水平面在舞台上下連成一個多元性的立體空間，舞者可以無所憚忌地交錯縱橫於其中。可惜這支舞演出時你不在台灣，不然今天我們可以談它的空間，我也可以聽聽你客觀的分析。

李：您不是要考我的舞蹈分析程度，看看我能得幾分吧！

劉：（笑……）

也許由於自己那厭惡的情結，促使我不斷地創作新舞，因為我有太多構思在腦中作祟，它們不斷地爭取出線機會，迫使我不停地尋找和捕捉新的表現形式及動作構想。

促使我的舞蹈風格改變的原因很多，有時是由偶發的現象所使然，或基於

舞者的能力，但我也常常和舞者討論及交換意見。在多方面的參與、互動與刺激下，分享實驗的樂趣與成果。因此我的風格是隨著不同的表現體、不同的實驗方法而採取不同的處理方式。

從《沉默的杵音》起，我就開始設計一些離心力較大的動作，試作之後，團員們的能力遠超過我所評估的，每位舞者都能掌握我的要求，表演起來勝任愉快。於是我開始信心大增，並在《黑洞》中，決定大量使用離心力較強的動作，向人體運動的力學挑戰！

觸發我創作《黑洞》的動機及表現焦點，倒是有一段曲折的過程。在劍橋時，我常常在上圖書館途中，遇到一位身體瘦小、兩眼炯炯發光，因為患肌肉萎縮症而需要依靠輪椅來行動的男士。有一天在報上讀到他的報導，才知道他就是鼎鼎大名的物理學家，研究宇宙間黑洞的霍金博士（Stephen W. Hawking，一九四二至二〇一八年）。

我本來就對宇宙起源和星星的世界有很大的探索興趣，因為我在研究中國

舞蹈時，知道遠古的巫師（舞者的祖先）就有觀察天文及星象的傳統。加上看到霍金博士的超人智慧及殘而不廢，一生貢獻於物理研究，造福人類的意志力，我內心就興起了要創作一支與星球及黑洞有關的舞作。於是開始大量閱讀有關天文、尤其是黑洞及力學的書。同時也常常思考如何用舞蹈來表現各種力的景象。

當一九九一年冬天，我正在排《俑之一——漢俑》時，兩位舞者（菁玲與于慧）在練習時，不小心撞在一起。當時，我的眼睛突然發亮了，那碰撞的一剎那，不正是我天天在腦中思考，想要尋求的景象嗎？

心中興奮之情有如「眾裡尋他千百度，驀然回首，那人卻在燈火闌珊處」所描述的情境一樣。於是我不但把這碰撞的動作納入《漢俑》舞作之中，同時更進一步地延伸這撞擊的主題，成為力的探討之源，作為《黑洞》表現主題之焦點。一九九六年暑假排練這支舞時，正好你回來講學，我請你看《黑洞》的彩排，也採納了你的建議，把那個頗具舞台效果的白色大球

改為透明。

離心力大的動作很美，但難度也相對地提高，同時與動作的控制能力和速度有極大的相關性。基於個人體能不同，也就牽涉到安全性的問題，我開始加強舞團每周原有的身體訓練課程，鼓勵舞者盡量提出他們自己專長的各項運動經驗，互相吸取不同的運動技巧，並和我分享動作實驗的樂趣。

近年來林惟華和林菁玲代替了當年你和王淑珠的角色，她們不僅為我提供意見、試作動作、協助排練以及訓練舞者，還承擔舞團策劃管理等工作。

我一生都很幸運，所遇到的學生們才氣大、智慧高，合作的精神也是令人感動。

李：我想學生和老師之間的關係也是互動的，如果您感到自己幸運是因為擁有我們這一群學生，我們也感到驕傲能有您這位學問淵博、實踐力行、不從流俗、不隨便販賣自己藝術良知的老師呀！

II 結構、印象

李：您在創作時，除了注意動作之外，還極講究象徵和隱喻的技巧，請談一談這些技巧與您的作品呈現之特色。

劉：這是一個很令人興奮的話題。在舞蹈領域所謂象徵（符號）、意象和隱喻這些術語名詞，都是從其他藝術領域引介過來使用的。這些詞義的演變很紛雜，在各種不同的藝術領域裡，所指涉的也許有完全不同的含義。從一個舞蹈創作者立場來說，我比較關心的是，我的表現方法──是直接，是間接，還是迂迴？是故事，是寓言，還是神話？我個人應用這些名詞，主要是為了便於向人解釋舞作中的含義，因此對這些名詞的引用，在某些觀念方面也許與其他藝術家不盡相同，甚至於完全相反。

當然，也沒有人認定非得相同。其實，藝術本身就是象徵，藝術符號本來就是隱喻的，有時可以延伸為文學的意念，有時也可隱藏在動作、姿勢或

顏色的選配中，代表著一種或多種的意義與精神，它能迂迴地呈現出某種人類內心的景象。例如在舞劇《秋江》⑦中，我用一支上下滑動的手來暗示出陳妙常內心情與欲的掙扎。在《雪祭》中，我用一隻顫抖的手來表示竇娥之父賣女後，內心的慚愧與內疚感。

《招魂》這支舞是藉屈原的遭遇，透過宗教儀式型態的舞蹈結構，表現藝術家內心的震顫，精神的不寧和在追尋自我、確立自我過程中的自我呼喚。這支舞我用了特別多的隱喻和暗示。例如：在幕尚未拉開之前，巫師就雙手高舉，分持青、紅色兩蛇，慢慢從前舞台側方走向前舞台中央，面對大幕。此時，全場寂靜，視線焦點，燈光聚焦，全部投向巫師。沉寂片刻後，兩條青紅蛇在巫師寬大及地的袖袍下，左右上下翻騰舞躍，在大幕分向兩側啟動，巫師走向舞台中心，不僅暗示歷史又展開了新的一頁，同時巫師挺直的背部，也象徵出權力的弔詭和人性逐漸消失。緊接著一群身著紅裙和藍色上衣的舞者，由手持黃菊花的領舞者帶領著，堂皇地邁入舞

台。我所以用堂皇兩個字，因為那群少女的確踢著正步，翹著大拇指，帶著聖潔的情操（菊花），熱血沸騰的心（紅裙）走進舞台，逼使巫師輸誠。

巫師雙膝跪地，腹部向天，仰臥在舞台中心。腹部不是也最能透露內心的祕密嗎？你看貓狗在牠們主人面前時四腳朝天，將腹部暴露出來，顯示的是什麼呢？此時我安排了舞者之一——張中嫒（記得那時她十一歲），以十四個空中平身翻轉動作，從上空繞著躺在地面上的巫師（首演由陳斐慈飾），像是在天上透視巫師內心的訊息。最使我絞盡腦汁的是這支舞中的〈我〉（這一角色首演時是由你跳的，其後你的學生菁玲把這個角色也跳得很成功），〈我〉的造型、服裝、舞具等顏色與動作心理不但互相呼應，同時也和巫師的服飾、造型、顏色有正反面的意義相連。在色調上，我採用了黑白對比，披在肩頭上的黑絲帶，象徵〈我〉所負載的歷史重任；以雙臂交叉十字形撥開披在肩上的黑帶，暗示出〈我〉的悲劇命運；與黑絲帶始終糾纏的〈我〉更隱喻著面對生與死的抉擇。

其實人類的行為，人體任何部位，隨時都可傳出不同的訊息。如果觀舞者能對這些符號做敏銳的聯想，所產生的恐怕不止於「會心的微笑」吧！

另外，我也曾用背部來傳達心理符號，在《曹丕與甄宓》的第二幕中，當皇后甄宓第一次出現時，她是以背部向著觀眾的，這暗示著很多意義，其中包括她與皇帝感情上的疏離。我喜歡應用及把玩各式的隱喻符號，它也是我的動作表現之祕密。我的隱喻有時也在空間和燈光中，例如：《現代人》中有一段你與何綺佩的輪舞，這是一段高難度的、向平衡感挑戰的舞段。當你做完整段動作之後，跪在地上，燈光漸暗，後方傳來另一位男舞者宋宗德急促的敲門聲。你摀在胸前的大餐盤，隨著急促的呼吸起伏波動，突然間你把盤子猛力甩出，對於這樣一連串的動作，豈僅只是目不暇給而已。

偶爾，我也做些顛覆的嘗試：把「意象」直接嫁接為舞作中所指涉的「事物」，如《灰瀾三重奏》標題的〈花〉、〈貓〉和〈石頭〉。其實這種實驗，

在詩學界已有上百年的歷史。

李：美國著名的象徵符號論美學家蘇珊・朗格（Susanne K. Langer，一八九五至一九八二年）也提出與您類似的觀點，她認為舞蹈是一種情感意念之表達，藝術家洞察生命後，把人類的情感意念概念化、抽象化，並用象徵、隱喻和暗示等方法作深度的形式表現。因此藝術可看成是象徵表現的形式，在該形式中我們可以欣賞到藝術家的創作思考和把意念轉化為符號之邏輯。我發現在您的作品中，有些象徵的符號不但表意，同時還能引起觀者的強烈文化情感。例如《冪零群》，您說這支舞是尋找很多的「問」與「答」。開始時，舞者的起動姿勢，讓我想到太極，當男女組群在不同的水平面上發展出一層又一層的空間組合，展示出不同的格局形式時，我會聯想到天壇的建築形式，旅居慕尼黑的汪珏卻把這舞比喻為易經的變化哲理⑧。我們似乎都在您的舞中，尋找自己的問和答。

劉：你說到這裡，突然使我記起一九七九年我們在德國國立佛蘭斯堡歌劇院，演出這支舞後，觀眾瘋狂似地踏腳，最後全體起立鼓掌致意。一九八○年在法國演出時，也同樣受到觀眾的激賞。這也是一個「問」——我用自己的藝術來「問」歐洲的觀眾，他們也即時地向我表示「答」。

其後，一九九三年在美國紐約文化中心台北劇場演出時，《冪零群》再度接受這種「問」與「答」的考驗。雖然它的光彩被《俑之一——漢俑》所掩蓋。這舞因為沒有劇情，所以它給觀眾一個很大的探索空間，在異文化國度裡也能被接受，所以我可以肯定地說，身體符號是人類最好的溝通符號，是人與人可以用以相對話的。

有時，觀眾對舞蹈的評論，也可以看成是一種再創作。

汪珏豐富的想像力，進一步激發我一向所重視的「變化與整合」的思維面，其實觀賞舞蹈也可看成是一種思維性的創作，它的空間也可像二十面體似的，向外擴散、延伸。

李：我除了注意您的舞蹈中之線與形的結構外，還發現您用流動式的空間焦點來帶引觀眾的視線，因此形成一種主、屬和次主、次屬等多元性的對位關係，也許因為這些關係，讓舞評家把您的舞蹈喻為中國的交響樂吧！

劉：我想，可能與我的舞作結構和力度的應用，以及我不斷地追求「變化與整合」的理念，落實在我的舞作中有關吧！

關於流動式的空間焦點，確實是我的舞蹈特色。因為我無論觀看舞蹈或思考舞蹈，都不喜歡只集中在一個焦點上。當然，我在創作舞蹈時，也喜歡用流動式的焦點來帶動觀眾，讓他們能感受和分享我對舞蹈的流動式感覺。

李：我們可以把話題轉入音樂嗎？我記得以前曾問過您為什麼要用既不現代，又不抽象的國樂來編現代舞，因為我覺得國樂一般來說都是標題音樂，它的音調裝飾性多，旋律的敘事性非常強，對於喜歡強調自由與抽象的現代舞蹈家來說，限制性和挑戰性都相當大，您的回答是……

劉：現在回過頭來看，從我開始創作到現在，我對於音樂的選擇，可以分為三個時期：

第一時期，是自一九五〇年到一九五七年，這一時期所選的音樂大多數是以西洋古典音樂為主，如〈命運交響曲〉、〈花之圓舞曲〉、〈骷髏之舞〉、〈藍色多瑙河〉、〈春之聲〉、〈森林的鐵匠〉、〈維也納森林〉等，其餘則多屬於大陸少數民族及台灣原住民和漢民族的民謠。僅有兩個作品是以國樂配樂的，它們是《銀盤舞》⑨ 和《荷花湖》⑩。由於當時台灣正值戰後重建，人民生活困苦，關於音樂的出版和資料也極為缺乏，所以能供我選擇的音樂也極為有限，如以現在的標準來衡量，那時期我對國樂的理解，自我評鑑應得零分。

第二時期，是從一九五八年到一九八〇年。這一段時期我創作了六十四支舞，其中只有兩支舞，使用西方交響樂（即巴爾托克的〈弦樂與打擊樂器四重奏〉和德弗札克〔Antonín Dvořák，一八四一至一九〇四年〕的〈新世

界交響曲）。主要的原因，一方面是受到我的中國古代舞蹈研究之影響，使我開始注意中國音樂與舞蹈的關係。另一方面，我也開始認真及嚴肅地探討中國音樂（包括唐代的讌樂、國樂與從西方回來的現代中國作曲家之作品）與「中國現代舞」結合之可能。並邀請國樂界和西樂界的當代作曲家如許常惠、劉俊鳴、夏炎、董榕森、溫隆信、馬水龍及王正平先生等與我合作。我選擇這些作曲家合作的原因，是他們都喜歡實驗，用的主題來創作屬於自己風格的音樂。此外，我自己也實驗無音樂伴奏舞蹈的創作。我對原住民舞蹈的應用，已不止於蒐集資料而已，還開始大量使用原住民音樂作為我的舞蹈創作之素材。

第三時期，是從一九九〇年到現在。這一段時期我與作曲家合作的方式也有較大的改變，不但與音樂家做現場演出的合作，同時還實驗動作與聲音的表達。為了方便述說，我把它分為四種合作方式：

一、就舞作《布蘭詩歌》⑪而言，首演時是由台北市立交響樂團及台北愛樂合唱團與新古典舞團合作演出。次年春天在北京演出時，是與中央交響樂團、中央合唱團及新古典舞團共同在國際劇院演出的。這些合作演出的經驗，不只讓我再度肯定音樂和舞蹈在劇場同時演出時的親密關係，增加了我與音樂家的溝通能力，也增廣了我和我的舞者對音樂的認識。

二、除了我自己的創作外，我仍然念念不忘唐代樂舞的研究，所以關於唐代樂舞重建部分，是與西方學者共同完成的。

三、我仍然繼續第二時期的計畫，與中國當代作曲家合作。我與史擷詠合作兩次，都是採用先編舞再請音樂家作曲的方式；與王正平的三次合作，則是先作曲之後再編舞。無論是哪一種方式，對我來說都是一種有趣的經驗和挑戰。

四、另外，我把自己過去實驗無音樂伴奏舞蹈和研究原住民音樂舞蹈的經驗，延伸至更有系統的動作與聲音的舞台演出實驗，並且讓舞者也參與聲

音的製作和表現。《沉默的杵音》便是這種實驗的成功例子之一。

李：可否談談您對音樂的處理和應用的方法？

念，已有趨於一致的傾向。

在漫長的半個世紀裡，我個人對文化的自覺、對自己文化的渴求和對為文化發展的前瞻性規劃工作中，我體會到「君子自強不息」這句話的含義。

所以，當年你問我為什麼要選擇「不現代」的國樂來編舞時，我的直接回答是：「我們不發現自己的音樂，等誰來發現？我們不用自己的音樂來編舞，等誰來用？」其實，「現代」這個名詞是指一種新的態度和思想，它並不是「流行」或「時髦」，國樂對我來說，不只是很現代也很抽象。從近幾年與當代音樂家合作的過程中，我發現中國當代音樂與中國當代舞蹈的理

劉：對音樂的處理與應用，我一向喜歡用自己的方式。某些舞作完全依照音樂

的結構來進行，舞蹈的律動與音樂的線形相呼應。如《圓》⑫這支舞的配樂，我採用了莫札特（Wolfgang Amadeus Mozart，一七五六至一七九一年）的〈A大調豎笛協奏曲，作品六二二號〉。最初，在著手編作之前我花了好幾個夜晚，研讀樂譜分析之後，決定採取與樂相同的形式：第二樂章以三段式、第三樂章以迴旋曲式的舞蹈結構來處理。現在再翻開那已被我讀得發黃的樂譜，竟發現最後一頁記載的是，一九九一年七月十四日清晨三點四十五分。

有時，我會採用反向操作，也就是說，舞蹈與音樂的展現以不諧和方式處理，甚至於某段不用音樂，如《柏林圍牆》⑬；或者全舞都沒有音樂，只以呼吸的律動作為舞者的默契訊號，如《鬥》⑭和《沉默的杵音》之片段。

其實就一個舞蹈工作者對音樂的選擇，往往也不見得完全符合個人美學要求；常常受到社會環境、經濟的制約。但是，倘若你能運用這種制約，反而會轉敗為勝，自成一格。以美國舞蹈家摩斯·康寧漢和音樂家約翰·凱

基合作為例，他倆以機遇式來解決舞蹈與音樂配合的問題。其中因素之一：起因於兩人難以找出共同合作時間及過重的經濟負擔，於是各自作一段音樂、舞蹈，各自發展的獨立片段相遇，反而能爆出更大的火花。

從我選擇音樂的歷程，大概你已經了解這五十年來台灣社會的變貌——適應已成為生存的法則。舞蹈也不例外，記得一九六六年冬天，創作《鬥》時，因為沒有一首現成音樂，可以吻合這支充滿人生激情、結局又那麼蒼涼的情景，考慮結果，與其使用東拼西湊剪輯而成的音樂，還不如讓整支舞在無音樂下，自然地進行。也因此，在排練期間，使我更能冷靜地專注於觀察動作的質的變化和感受動作中的聲音。儘管在演出時，突然一支沒有音樂的舞蹈出現在節目中，更形凸顯整場演出的張力。但是，我總認為音樂與舞蹈同為人類心靈語言；同為不具實體藝術形式。將兩者同時呈現在觀眾的聽覺與視線中，其所發出的訊息，更能直指存在的核心，通往靈魂的深層。在彼此分享喜悅或憂傷的過程中，激化生命的形貌，改變歷史

的軌跡。

當時從經濟發展的情況來看，社會對藝術發展的條件並不是很有利。此刻，中國廣播公司對社會音樂提出諸多貢獻：發行許多頗具水準的唱片，包括民歌及國樂演奏曲。我一向對人聲具有相當大的興趣，所以有一段期間，許多作品如《北大荒》⑮、《嬉春圖》的配樂，都採用中廣出版的歌或樂器獨奏曲。其實中國音樂在這五十年中，也隨著社會文化發展在蛻變。許多不常見的民間樂器如把烏、馬頭琴等均加入國樂演奏。國樂的交響樂化，也非常與我的舞蹈理念契合。下一個舞作《大漠孤煙直》的配樂，仍以中國音樂為考量重點，預定和中國大陸名作曲家趙季平先生合作，現在正在日夜期待這支舞的誕生。

李：您對《俑》一舞的音樂選擇非常特別，單調的長音及純淨的樂器音色，讓舞者和觀眾都好像從時間中失落了，我尤其喜愛古塤那段音樂，您能談談

劉：《俑之一——漢俑》這支舞的音樂，能帶給我一股蒼涼、空靈和虛遠的感覺，非常符合我要表達身為「俑」者已早被註定的命運。這支舞分為三段，每段的表現都不相同，所以選擇的音樂也不同。

第一段，三個「侍女俑」用的是古琴曲〈廣陵散〉；第二段，三個「獵俑」，用的是把烏樂器演奏的〈傍晚〉來配合；第三段的六人舞，我使用了古塤曲〈深山之夜〉。

這些樂器所奏出的音樂聽來極為簡單，對某些聽慣西方古典音樂的人來說，也許覺得很單調，其實它的泛音之色彩變化極為複雜，無論是音高、音色或力度的控制，全要靠演奏者的心靈修養，所以也能使聽者的心靈產生效應。對我來說，它遠比龐大編制的交響樂，更能引起心中的震撼。

我分析中國音樂重視「韻」的婉轉和「氣」的流動，對西方音樂則著重於「音」的呈現與結構形式的變化——這有如中國文字是單字、單一發音，西

音樂對您的影響和創作時的音樂選擇問題嗎？

方文字是以字根為變化。所以有時我也應用一些音韻學的常識，來幫助自己從另一個角度去了解音樂。

其實，我對音樂是沒有任何偏見的，我喜歡西方龐大的交響樂章，也鍾情那古老能顯示先民質樸童真的民謠。因此我曾經特地翻山越嶺到岷江上游，去尋找那世界上最古老的民族的後裔，炎帝子孫的羌笛之音呢！

李：在《沉默的杵音》中，您不只創作舞蹈，同時也創作音樂。您的音樂素材，包括幾種不同的原住民方言、口哨、呼吸及人聲，您用聲音來延伸動作的意念，也用動作來顯露聲音的影像。這個舞讓我想到卡爾・奧福（Carl Orff，一八九五至一九八二年）的音樂劇場觀念：用動作和聲音簡單直接地表達人的基礎——人的本源（Elemental）。

劉：你很敏銳，分析與批評的眼光也非常犀利，《沉默的杵音》這支舞，我所要表達的是原住民的處境，和對社會的質疑與批評。因此，舞蹈結構、舞蹈

動作、舞台設計（尤其是前後舞台空間的運用）、服裝、音樂、甚至於小道具，都圍繞著這一主題發展。本來當時有三個不同構想的舞，在我的腦際盤旋，後來我接受中燿的建議，首先推出這支舞作。

我一向比較喜歡「簡潔」，這一觀念表現在舞台上的就是力求空曠，盡量少用舞台裝飾。我認為人體本身就具有作為布景的條件：人體隨時可以構成各種或聚或散不同的視覺景觀。在我從前的舞作中，雖然偶爾也有些物件或線條的設計呈現在舞台上，但它們都是基於舞作的需要，或為點明時空，或為象徵隱喻。運用的方法，也大半隨著舞者出現在舞台上，隨著舞者退場而消失。

在《沉默的杵音》中，我建議舞台設計張維文將原住民日常生活中常用的杵和臼囊括進來，我也特別為部分舞者創作了許多高難度的空中動作，充分發揮男舞者魏光慶（阿美族）、劉啟亞、蕭豐男、王宏豪、陳逸民（排灣族）等人的彈性、速度、力度控制和時間準確度及群體合作表現等技巧。

他們不僅在這支舞作中有優越的表現，也為台灣的表演舞蹈歷史留下許多美好的鏡頭。

最近我在德國一本舞蹈雜誌上，看到一張《沉默的杵音》的照片，照片下面，還用英文說明我的舞蹈是「phallic ritual」（陽具崇拜），寫文章的人具名為「Ya-Ping Chen」。我對這種不尊重藝術創作權，沒有經過分析討論，就胡亂塞一個名堂在藝術家作品上的人，及其做人做事的態度，感到非常地氣憤及可恥。我想這位作者，不但有毀謗我的藝術之嫌，對原住民也是一種侮辱；因為長久以來研究原住民舞蹈，我沒有看到任何一族有「phallic ritual」，同時也暴露了這位作者的專業知識之膚淺。如果文化的建設是用這種方法和手段，我更為台灣下一代的舞蹈藝術感到擔憂了。我為這位作者感到難過和可憐！

你是知道的，我研究原住民生活樂舞已有四分之一世紀的經驗，蒐集了大量原音歌舞。以前也曾為原住民整理重建過一九五○年代的樂舞。編作取

材自原住民的《蘭嶼夏夜》、《智慧島》和《祭典》的成功經驗，也足以支撐我的信心。所以，設計《沉默的杵音》動作方面，倒是很快就創作完成了，但是音樂的取捨，始終困擾著我。我還記得燈光設計安東尼·鮑恩（Anthony Bowne）從倫敦第一次來台看舞時，從他的眼神中透露出些許不安，因為那時（一九九四年七月），距離演出僅有兩個半月的時間，我的音樂還沒有確定如何處理及安排，不過，我自己內心倒是非常篤定。

對編舞家而言，最好能有一首現成適合自己的構想，並以原住民音樂主題來創作的交響樂，但這個企圖當然是落空了。於是我決定自己動手，從多年來蒐集的錄音中，挑選出適合的曲子，把它們串成舞樂的樂章。在挑選的過程中，倒是有許多令人驚喜的發現，如排灣族的鼻笛吹奏、蘭嶼雅美族〈搖籃歌〉和〈外來的人〉敘事似的唱法，都很特殊，甚至連布農族八部和聲的〈祈禱小米成熟歌〉也派上用場。但這些歌曲雖然精彩，可是缺少我想要的現代張力。於是就另闢途徑；動員舞者著手以人聲、呼吸、

口哨及原住民方言的口頭文學尋找新的表現聲音。用在〈沉默的杵音〉及〈哀歌〉這兩段音樂，真的生色極了。魏光慶和陳逸民各自作詩，還不時地撥電話回家，請教媽媽如何用原住民方言來表達自己的詩意。王宏豪天天練他的男低音，以便增加和聲的厚度。女舞者那憤怒的呼吸聲和魏光慶那嘹亮的口哨，形成強烈的對比。其實這一段舞蹈與音樂，我探索的領域非常廣，是非常值得分析和討論的。如果以分析評論的立場來透視，有太多東西可以書寫，又從那裡來的神奇幻覺「phallic ritual」呢！

卡爾・奧福的音樂劇場觀念，我在編《布蘭詩歌》一舞中，已深深地感受到他所謂的「人的本源」之聲音表現震撼力。我對奧福的動作聲音教學法，沒有研究。但我知道你對這方面很有研究──你吸收了拉邦與奧福的表現觀念，自己發展了一套用聲音和動作來表現的表演技巧，在倫敦與編舞家瓦拉（Athina Vahla）經常合作演出。幾年前，你回台灣做這一方面的演講和教學示範，我很感興趣。其實你的某些觀點也給了我很多的靈感。

李：禮是一種生活行為的準則及規範，由於它對個人行為含有道德的約束力，所以很少有現代舞蹈家用它作為表現的題材，甚至有些舞蹈家——如韓福瑞，還認為禮節和教養會壓抑身體動作的表現探索力。但您對禮似乎特別鍾愛，在《投壺戲》中，您把禮和戲混合，用戲的方法來開展禮的儀態，用禮的形式來統一戲的秩序，創造出一種活潑典雅之和諧。您能談談在《投壺戲》中應用禮來編舞的概念嗎？

劉：我想，由於舞蹈創作者和舞蹈研究者之立場不同，所以對問題審視的角度可能也有很大的差異，甚至完全不同，當然也不必相同。我之所以對「禮」的文化比一般人涉獵較多的原因，可能由於我同時兼顧了研究與創作這兩個領域。早年，追求創作，常常兩周時間就可以完成一支舞，但在這狂熱過後，我開始理性地思考，並對自己的作品和文化、中國與西方的傳統、美學觀念與身體文化等等提出多方面的問題。這些問題對一個藝術家來說，都是非常重要的，為了解決它們，於是我轉向中國的古典文化求教，

向古老的文化膜拜。在尋根挖底的過程中，又發現了更多更多新的問題，待以解決。就這樣，舞蹈創作與舞蹈研究，在我的生命裡糾纏了半世紀，有時連自己都分不清是舞蹈創作者，還是研究者？好在，關於這方面的區分，到現在也沒有什麼學理證明是不可以兼顧、無法相輔相成的。說不定無意中還為舞蹈人開出一條更寬廣的路呢！

「禮」是社會行為，也是宗教的表象，世界幾個大宗教的創始者都是人；基督是人，默罕默德是人，釋迦牟尼也是人。他們被信奉者，嫁接到神的腳下，在儀式的過程中，就充滿了神祕與虛玄。孔子不是宗教領袖，他擺脫了神祕與虛玄，雖然敬天，但並不詮釋鬼神。他是以理性來分析人與人的相處之道，從教育的立場來關心人如何修身、再進一步地推向治國、平天下的政治理念。

在儒家的祭禮中，一切都是中規中矩，沒有任何神祕色彩。孔子把古中國，從迷信的神權社會搶救出來，使人性化的禮儀取代巫術及迷信。和前

面提及的幾位聖者所創導的教派比較起來，儒家較重視舞蹈的政治和教育功能。

關於韓福瑞對禮的觀察和結論，不管其理由是否可以成立，但這不正是給藝術家一個機會，一個再探索和思考的機會嗎？

我個人創作的《投壺戲》是以禮的儀式來呈現和營造一個環境。不過，那方方正正的嚴謹空間結構，已被轉化為流動的形式，對稱與非對稱交替出現，個人所謹守著的「私有領域」也消失了，人與人的物理距離不再出現，減低了「支配空間」的欲望，取而代之的是密集與擴散，立體化的多焦點、焦點重疊等視覺上的變化。

這支舞的動作，我使用了三個中國傳統動作：其一為唐代舞蹈中的「摺」，如毛筆字的「一」；其二為「鷂子翻身」；其三為「商羊腿」。除此之外，完全是我自己創作的動作語彙。在這支舞裡，看不到銳利的線條，激烈的律動及突發性、限制性的動作質感。傳統事物被保留在這支舞裡的是水袖

及飄逸的服裝，藉以增加弧線的視覺美，同時與直線的箭形成對比，也減少了幾許蕭殺之氣。生命的激情，溶化在嚴肅與嬉戲之間，在不諧和的空間裡，流露出端莊之美。

這支舞可分析的地方還有很多，如果你有興趣，以後可以再用多一點的時間去研究。不過，還有值得一提的，就是這支舞的音樂，是我特別邀請劉俊鳴先生作曲，由中國廣播公司國樂團演奏。我與劉先生合作的方式，是我把舞先編好，為他分析舞蹈的結構，再請他觀察舞者的動作、服裝、道具等之後，才開始譜曲。他的音樂與我的舞蹈配合得天衣無縫。其中有一段動作的設計，我曾想再做一些調整，使之與音樂配合得更完美。但經我調整後，卻遭到舞者的抗議。因此，只好作罷，只好讓那段不完美的舞句留給歷史，完美讓位給音樂了。

李：「平行對稱」是您常常提到的中國美學形式之一，在《人舞》與其他重建的

古代舞蹈中，您向觀眾示範出這種古典美的平穩、莊重和威嚴。但在您的現代作品中，您把「平行對稱」發展成另外一種風格──「平行對稱」可造成張力，從張力中爆發出律動、對抗和戲劇性！

由於您研究舞蹈也研究歷史，有時讓人很難分出您是從舞蹈去了解歷史，或是從歷史來了解舞蹈。是否談談您對歷史和時間的感知？

劉：我一向沒有把舞蹈完全孤立起來看待，甚至於在創作時，我的思考面也擴及到與舞蹈有關的其他領域中。其實，舞蹈是人類身體行為、心智活動折射在各個民族的歷史、文化、社會及思維模式上的一個側影，代表著另一種符號。所以，舞蹈的符號也和語言及文法詞彙一樣，具有民族文化的獨特性。

「平行與對稱」之美，顯示在中國古代各個藝術層面，如廟宇、古代庭院、帝王陵墓、日常裝飾藝術等。這種美，反射在儒家舞蹈的空間結構，與舞者的動作符號設計裡。儒家更進一步將平行與對稱之美的空間結構、動作

符號、時間秩序和道德秩序，緊密連結在一起，來思考與運作於社會，這是中國文化的重要特徵之一。將此特徵投注於舞蹈空間及時間知覺，在整個世界舞蹈史中，也是唯一的例證。

因此，當我重建古代樂舞時，我是掌握此一特徵的。至於我個人創作時，我反而喜歡將平行與對稱立體化起來交叉運用。

我一直認為時間是在無限的空間裡，以一條連續不斷的線展向未來，所以我也以這個觀念來處理舞蹈的時間。我的時間感知不是段落性、也不是周期性的，它是不斷延續、永遠沒有終結的。

李： 您的作品都很宏大，這和您的歷史研究經驗有關嗎？

劉： 我確信，這是我所置身的歷史緯度，對我的創作所給予的影響。

李： 近些年因為我的工作環境，使我能常常在拉邦舞蹈學院圖書館裡，翻閱您

的博士論文，用您的舞作及我對您的印象，去和您的儒家舞蹈觀點來作比照。因為您對「人」的關懷屢屢顯示在舞作中，所以一方面看來，您好像是一位儒家舞蹈的代言人，但另一方面，我卻覺得您的內心好像還有另一個世界，一種超脫現實功利的世界。在那個世界裡，您用精神來與古今中外的文人溝通——與您為伍的，可以上溯二十三個世紀以前的屈原，到歷代的詩人，及近代的中外文學家。

您不只常用「路漫漫其修遠兮，吾將上下而求索」來形容自己與屈原的內心感應，也用王國維的「可憐身是眼中人」詩句來作為個人在人生過程中的自我超脫與砥礪。另外在《灰瀾三重奏》中，您用了陳義芝的詩〈黑洞〉和西班牙詩人阿雷山得列（Vicente Aleixandre）的〈最小的〉來點出您個人對社會亂象的批判及感慨。因此在您的作品中，常可見詩的意境，更有一股很濃的文學氣質。

劉：最困難的一件事，就是把一個人的內心世界放在某一「模式」裡來分析評

量。

其實我實在稱不上是一個儒家舞蹈的代言人，我不過是從大歷史中觀察儒家舞蹈，再從儒家舞蹈來審視文化的變貌。就以我們最近的談話來講，與你對話中，好像我又發現了若干儒家舞蹈與文化上的問題，值得進一步探討。

也可能我內心經常遊走在兩極世界，時而如同大宇宙中的一顆小行星，脫軌而出，奔向那無垠的蒼穹，將渺小的我，釋放到那無邊無際的大空間裡，那種感覺既空靈又豐實，真非筆墨可以表現傳達的，正如寒山子的詩中說：「吾心似秋月，碧潭清皎潔，無物堪比倫，教我如何說？」

我的作品有一部分取材自我國古詩詞，如果追溯它的因緣，也可能在我尚懵懵懂懂的年紀就接觸了它們，心靈深處有一種強烈的印象。及長，進一步了解到我國偉大詩人的生命及人格，對其所處歷史的意義，皆與其詩格結成一體，使我有一種衝動，「教我非得說」的衝動。可是僅有衝動是不足

以成事的，我記得將屈原的〈招魂〉轉化為我的《招魂》，其間確有一段千迴百轉的心路歷程呢。

《楚辭》在我靈魂中發酵，是我三十歲以後的事。其中獨鍾情〈招魂〉篇，可能基於移情作用，將屈原的人格及其熱愛真理的心靈，嫁接投射到我對舞蹈的癡迷，雖九死猶不悔的心態上。可是如何使抽象概念形象化，另闢表演形式呢？我，無論如何也叩不開自己那道門，直到有一天，突然被國旗的顏色所感動。整個舞的結構：〈巫師〉、〈群舞女〉、〈我〉及表現焦點、表現方法、甚至於服裝與小道具等，一股腦兒地都出來了。這已是我四十歲以後的事了。

當時一口氣將《招魂》與《天問》⑯創作完成，本預備每年編一支以屈原的作品作為背景的舞，可是這兩支舞完成後，我的狂熱情感好像已得到解放，舞蹈的《楚辭》篇，漸漸沉澱到內心，暫時地冷卻。

至於編創《漁歌子》⑰時，倒是沒有經歷那麼多煎熬，我既沒有為它上溯

《詩經》，藉以了解其文體，也不需進一步探索楚文化語言的音樂性，更沒有在反覆誦讀〈招魂〉篇時那股椎心的痛楚。完全以寫實的手法，直接切入，呈現客體。張志和（西元七三〇至八一〇年）的〈漁父〉詞：「西塞山前白鷺飛，桃花流水鱖魚肥，青箬笠，綠簑衣，斜風細雨不須歸。」就是在白鷺與漁父互相嬉戲交談中，以獨舞、雙人舞、群舞交替出現，表達出這種天真無慮的意境，進而使得我也陶醉在那「斜風細雨不須歸」的境界。

另一支舞作《二十四小時又一秒》⑱是一九六六年十月一日，從日本返台，離開東京時，正下著傾盆大雨，同行的甘玉虹協助我，把那些唐樂舞手抄稿搬上飛機。當時兩人都疲憊不堪，當飛機鑽入雲層，倒是晴空萬里，雨後的雲海有如氣勢磅礴的群舞，遊移在孤絕的太空中。這景象對我來說，實在太熟悉了，正準備蹤身躍入雲海與天地共舞，飛機已盤旋在台北的上空。一九六八年推出這支舞時，是用馬思聰的曲子，由台北室內樂研究社演奏的。

李：記得您有一個作品《炊煙》⑲是以余光中的詩作為主題，《炊煙》的主題動作至今仍然在我的腦中繚繞。

劉：《炊煙》的創作靈感不是來自余光中的作品，反倒是余教授觀舞後，有感而為《炊煙》所作的一首詩。記得一九五〇年至一九五三年在台中師範教書那段歲月，我常常在黃昏時，漫步在學校門前麥田的小徑間，或構想舞作，或苦思遊歌詞之撰寫。偶爾抬頭，那隱藏在椰子樹下的煙，慢慢升起，飄向雲端，一種台灣特有的景象，永遠嵌入我的記憶中。

李：關於《北大荒》呢？

劉：北大荒本來就是我心靈的故鄉，所以當讀梅濟民所著的《北大荒》時，書中的一景一物都是我所熟悉的。連夜讀完原著，熱血還在沸騰時，就完成了《北大荒》的構想。這支舞首演時，是以「抽象與寫實」的標題，與其他三支舞作同時推出。

李：舞蹈的創作，不只是靠藝術家個人，同時還要經過舞者的詮釋、劇場技術工作人員、行政工作人員和觀眾的參與、合作才算完成。因此，舞蹈創作有時會像在冒險，您已超過七十歲了，還是那麼熱衷去冒險嗎？

劉：不，我十七歲，我才剛剛走到山腳下！

註釋

① 《女性的塑像》，劉鳳學作品第五五號，首演於一九六七年四月八日，台北中山堂。首演舞者：劉金英、荊玲、楊秀容、方心誠、莊素珍。

② 《門神》，劉鳳學作品第六六號，首演於一九六八年五月九日，台北市中山堂。首演舞者：徐慧姬。

③ 二十面體（Icosahedron），參閱第三章註六的解釋。

④ 《奔向自由》，劉鳳學作品第十二號，首演於一九五五年，台北市三軍球

場。首演舞者：甘玉虹等十八名，師大管弦樂團伴奏。

⑤《俑之一——漢俑》，劉鳳學作品第一〇二號，首演於一九九二年三月十三日，台北市國家戲劇院。首演舞者〈侍女俑〉：林菁玲、林惟華、連于慧。〈獵俑〉：施坤成、王宏豪、陳逸民。

⑥《灰瀾三重奏》，劉鳳學作品第一一一號，首演於一九九七年十一月七日，台北市國家戲劇院，由史擷詠作曲配樂。首演舞者：林惟華、林菁玲、蕭豐男、王宏豪、陳逸民、鄭琇璘、張曉佩、張雅評、江佩珊、陳伊芳、陳紫君、林維芬、陳怡樺、盧心炎、簡銘成、盧怡全、易志忠、楊廣銓、簡清哲、康永明、楊小芳、柯宜秀。

⑦《秋江》，劉鳳學作品第七八號，首演於一九七四年十二月十五日，台北市國父紀念館。首演舞者：羅曼菲、何綺佩、洪永基、齊鈺梅、陳斐慈、林麗芬、李小華、王淑珠、張鈞俐、趙麗雲、何翠萍。

⑧《舞在哲學與詩裡——記劉鳳學教授的舞蹈團在慕尼黑演出》，作者汪玨，

《婦女雜誌》一九八〇年三月號。

⑨《銀盤舞》，劉鳳學作品第十四號，首演於一九五四年，台北市藝術教育館。

⑩《荷花湖》，劉鳳學作品第二〇號，首演於一九五六年，台北市三軍球場。

⑪《布蘭詩歌》，劉鳳學作品第一〇三號，首演於一九九二年十一月十三日，台北市國家戲劇院。首演舞者：王淑珠、盧玉珍、張中煖、曾明生、林惟華、林菁玲、施坤成、劉啟亞、連于慧、葉心怡、劉昱慧、王彬慧、陳素芬、吳典倫、許素玫、陳威諭、紀凱騰等等。

⑫《圓》，劉鳳學作品第一〇〇號，首演於一九九一年十一月七日，台北市國家戲劇院。首演舞者：林惟華、林菁玲、周怡、連于慧、魏秀珍、李依靜、葉心怡、吳典倫、劉昱慧、施坤成、陳逸民。

⑬《柏林圍牆》，劉鳳學作品第七〇號，首演於一九七四年，台北市國父紀念館。首演舞者：齊鈺梅、林麗芬、陳斐慈、洪永基、林瞭祿、陳泰郎、阮昌業、梁銘漢、張月鳳、王素珍、王淑珠、張鈞俐、胡幼慧、黃碧雲、李

⑰《漁歌子》，劉鳳學作品第八九號，首演於一九七七年十一月三日，台北市國父紀念館。首演舞者：李小華、陳斐慈、林麗芬、何綺佩、王淑珠、王素珍、張月鳳、盧玉珍、韋曉珍、陳勝美、簡薰育、劉麗雲、李翠容、曾

⑯《天問》，劉鳳學作品第七五號，首演於一九七四年十二月十五日，台北市國父紀念館。首演舞者：齊鈺梅。

⑮《北大荒》，劉鳳學作品第八七號，首演於一九七六年三月二十日，台北市國父紀念館。首演舞者：張月鳳、曾明生、王淑珠、張中煖、王素珍、陳勝美、葉忠立、于金城、高旭星、嚴子三、陳錦龍、鄧桂複、盧玉珍、魏國豐。

⑭《鬥》，劉鳳學作品第五四號，首演於一九六六年四月八日，台北市中山堂。首演舞者：許惠姬、孫瑞璧、莊素珍、楊秀容、方心誠、蔡麗華、齊鈺梅、蘇素櫻。

秀蘭、侯麗鉎、王翠嬿、李小華、張中煖、宋宗德。

明生、葉忠立。

⑱ 《二十四小時又一秒》，劉鳳學作品第六三號，首演於一九六八年五月九日，台北市中山堂。首演舞者：陳美雅、陳小玲、陳英蘭、張良枝、徐慧姬、周林義、洪茂雲、李雨農、楊志浩。

⑲ 《炊煙》，劉鳳學作品第六七號，首演於一九六八年五月九日，台北市中山堂。首演舞者：張麗珠、張良枝、施淑慧、張素珠、張秀美、陳美雅、陳英蘭、徐慧姬、蔡麗華、林曼惠、林美惠、郭惠苑。

第六章

藝術與社會

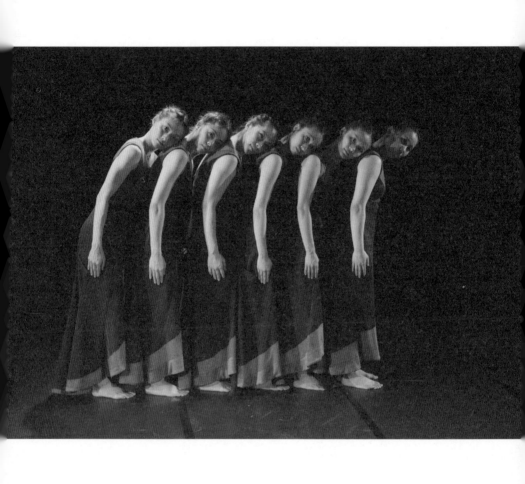

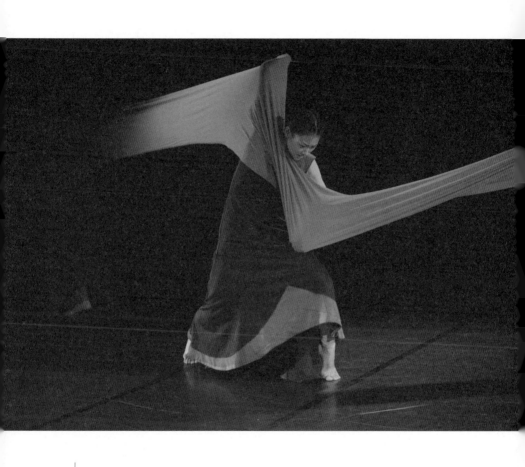

《春之祭》劉鳳學作品125號。2013年演出。（洪力合攝）

我珍惜中國的藝術傳統，
是因為這些傳統的思想觀念，
不但在歷代的藝術史上具有非常的影響力，
並能衍生出極為優秀的藝術作品，
同時也在世界人類的藝術思想上，
散發著永恆的光芒。

李：中國傳統的藝術觀念，非常注重藝術與社會道德的關聯。歷史上有名的藝術評論家，也常常把藝術作品和藝術家個人的品德修養合在一起來評論，因此形成了一種屬於中國儒家思想特色的藝術美學評論傳統。雖然今日的中國藝術家，並不一定按照這個傳統來評論藝術，但您對這個傳統卻特別珍惜，為什麼？

劉：嗯……我想，我先暫時用「自由與良知」，也就是「思想自由與藝術良知」來回應你所問的問題。我想……我們不要陷於傳統啦、道德啦、藝術社會學啦等等的論戰。我只想請教你，傳統真的那麼不值一文，要一腳把它踢開嗎？果真如此，我們要不要試作一個「儒家舞蹈的時空知覺與猶太文化中時空知覺之比較研究」論文，看看會得到什麼樣的結論。

我珍惜中國的藝術傳統（包括藝術評論的特色），是因為這些傳統的思想觀念，不但在歷代的藝術史上具有非常的影響力，並能衍生出極為優秀的藝術作品，同時也在世界人類的藝術思想上，散發著永恆的光芒。別忘了，

中國文化是世界文化的主流之一！我愛「傳統」，但並不用保守的態度來看待傳統，就如我愛「現代」，也不用保守的態度來看待現代。

李：是不是因為這種傳統，推使您不斷地去關懷人性和現代社會的問題？從早期的《鬥》、《旅》到中期的《度小月》①、《疏離》②、《現代人》和後來的《檔案》③，它們都含有不同程度的社會批判，近年來在《灰瀾三重奏》及《地獄不空，誓不成佛》中，您更站在全人類的角度，對人性做強烈的批判。可是在這些批判的背後，您並沒有放棄樂觀的希望。例如，您近期的社會批判舞作，常常喜歡把小孩子放在舞蹈中出現，他們是希望之象徵嗎？

劉：如果我不是對人類還抱著積極的希望，我也就不會繼續創作，甚至於答覆你的問題了。

關於小孩子在我的舞作參與演出，其實也不是近幾年來的事。在新古典舞

團成立之前，當時才念小學的張中煖和謝慧就已常常參與演出，同時有非常吃重及極為傑出的表現。我再度地強調自己一向對人性和人的潛力之探索，很有興趣，當然包括不同年齡的人。在舞作《檔案》中，我安排了一個小男孩參與演出（他是你們同時代的舞蹈夥伴，于金城的兒子于又任），他是以全裸出現，象徵著人的清白和純真的一面——可惜這一面常常被人忽略，它被野心家謀殺了，活生生地埋葬了。在《曹丕與甄宓》④ 中，我也用了一個小男生蘇思銘，為了以小孩子的純真來和成人社會的醜陋形成對比。《灰瀾三重奏》中的小孩柯宣秀，是舞者林菁玲的女兒，她才兩歲半，我的確有意用她來象徵自己對人類社會的一點點微弱的希望。

台灣社會蛻變之快速，可能不是你這倫敦人所能想像和理解的。自《檔案》（一九九一年）到《灰瀾三重奏》（一九九七年）短短六年的時間，社會現象遽變，那隱藏在人類心靈底層的獸性，有如洪水一般，撲向台灣每個角落，我內心真的懷疑，人，真的將選擇自我毀滅嗎？

李：從您的藝術創作及思想觀念中，我發現您對社會和民族的使命感非常強烈，您對政治也有興趣嗎？

劉：毫無興趣，不過我倒是非常關心政治，這倒是事實。

李：一個國家的政治可能會影響到該國的藝術發展，但藝術家的創作卻常常是超出政治之外的，希臘作曲家瑟納基斯（Iannis Xenakis，一九二二至二〇〇一年）認為藝術家必須要完全獨立，他說：「完全的獨立也等於完全的寂寞。」您有同感嗎？

劉：我同意他的觀點，也非常佩服他的成就。雖然瑟納基斯的音樂，目前我還沒有考慮用來編舞，但我對他把建築空間的觀念，轉化到音樂的音程結構上，為音樂帶來新的作曲觀念和美學經驗，感到很有興趣。他不只是一位極為優秀的現代音樂家和建築師，同時他也熱愛古希臘文化，他曾為了保護自己國家與民族，而去參加地下游擊隊，這種精神和氣節，是沒有幾位現代藝術家能做到的。

我想，能夠了解寂寞和享受寂寞的人並不多，瑟納基斯大概也和我一樣能從寂寞和孤獨中，去發現更多創作靈感的泉源吧！

註釋

① 《度小月》，劉鳳學作品第九〇號，首演於一九七七年十一月三日，台北市國父紀念館。首演舞者：李翠容、劉麗雪、李小華、王淑珠、陳斐慈、王素珍、陳勝美、劉麗雲、盧玉珍、曾明生、魏國豐、高旭星、葉忠立、陳錦龍、鄧桂複。

② 《疏離》，劉鳳學作品第七九號，首演於一九七五年，台北市國父紀念館。首演舞者：李小華、張中煖、何綺佩、林麗芬、王素珍、陳勝美、王翠嬿、洪永基、宋宗德、林瞭祿。

③ 《檔案》，劉鳳學作品第一〇一號，首演於一九九一年十一月七日，台北市

國家戲劇院。首演舞者：陳勝美、王淑珠、盧玉珍、張中媛、林惟華、林菁玲、魏秀珍、吳典倫、曾明生、于金城、施坤成、李源盛、陳逸民、王宏豪、于又任等。

④《曹丕與甄宓》，劉鳳學作品第一○九號，首演於一九九六年四月十二日，台北市國家戲劇院。首演舞者：林菁玲、王宏豪、陳逸民、蕭豐男、連于慧、葉心怡、許愫敉、陳怡樺、陳紫君、張雅評、陳伊芳、江佩珊、盧心炎、謝丞韋、簡銘成、王淑珠、蘇思銘等。

記藝術家生活瑣事

1987年劉鳳學領取博士學位。

劉老師很愛大自然，

雖然她編舞時，

常常想到屈原，

但她在生活上則羨慕陶淵明，

所以常常約我們

一起到台北的近郊山上去採橘子。

劉鳳學老師一向以教學認真、要求學生的學習態度與生活紀律甚嚴，而聞名於舞蹈界和教育界。不過，如果學生能了解她，並應對得體，就會發現在她嚴肅的表面下，有很多的幽默和寬容。

以下幾則趣事，就是我和老師在一起時的生活記錄。

抽菸篇

記得二十多年前，台灣的社會風氣並不像今日那麼開放，沒有幾個女學生（尤其是受師範教育的學生）敢明目張膽地在老師面前抽菸、喝酒，何況那群既是優秀舞者、又是模範教師（或學生）的新古典舞團團員呢！唯有我，是一位愛嘗試熱褲、迷你裙、阿哥哥和抽菸、喝酒的行動主義者。所以，每次在排舞前後，都愛躲在舞團工作室的陽台上，享受癮君子之樂。我平日人緣不錯，所以有很多心腹為我把風，一見劉老師的身影在門口出現，我們就會齊心合力地

把陽台掃得乾乾淨淨，沒有一根菸頭或一點菸灰留下，甚至連殘餘在空氣中的菸味，也被我們用扇子搧走。我對自己的保密方式非常自傲。

有一次，新古典舞團被邀請至德國演出，我在機場買了一條香菸，（自以為）神不知鬼不覺地，把香菸塞到隨身的行李包裡。

到了德國，一住進旅館，我就在房間吞雲吐霧起來。突然，傳來輕輕的敲門聲。我機警地立刻把菸滅掉，把香菸盒丟到床底下，接著問：「是誰敲門？」門外輕輕傳來熟悉悅耳的北方口音：「小華，是我，劉鳳學！」我的媽呀！還好，和我同房的團員早就和我合作無間，所以她不慌不忙地回答：「請老師稍等一下。」然後輕手輕腳地打開所有的窗戶，把菸味搧走，再請老師進房。

想不到老師進來的第一句話是：「小華，給我一支菸，我想『喫』菸！」當時，我又驚又喜。驚的是原來她早已知道我的祕密，喜的是她竟然也是同道中人！但是，劉老師抽菸的姿態，沒我想像中來得優美，動作也不流暢。老師吸不到兩、三口就直喊頭暈，所以剩下的大半根兒菸，就由我代她抽完了。

原來老師的罩門，竟是一支小小的香菸！

養生篇

劉老師發現了我抽菸的祕密，而我也發現了她的「養生之道」。

有人認為老師一排舞就會全神貫注、不吃不喝，其實不然！因為在排舞時，我常常從鏡子中，偷瞄到老師吃巧克力的模樣，功力非常深厚。她可以一邊數著拍子、眼睛盯著舞者，一手悄悄地伸進她那裝滿糖果的手提包裡，然後隨著動作的節奏，安安穩穩地把糖果放進嘴裡咀嚼，有時還會輕哼著歌謠呢！

也許巧克力也是老師祕密的創作之源！

游泳篇

新古典舞團成立的初期，老師也會參與我們的郊遊活動。某次她和我們去金山海水浴場，這是我第一次（也是唯一的一次）和劉老師「共浴」。她穿著絳紅色的泳衣，非常用心地在游——她游泳的樣子，好像在練基本動作，一邊游一邊數。最後，她告訴我：「我從划（游）十下進步到四十下，今天很有收穫！」

我想，有一天，老師會不會創作水上芭蕾呢？

果園篇

劉老師很愛大自然，雖然她編舞時，常常想到屈原，但她在生活上則羨慕陶淵明，所以常常約我們一起到台北的近郊山上去採橘子。也許因為我從小在

都市長大，很少有機會見到果園，所以一聽到要去採水果，就非常興奮。我把家裡能找到的袋子都掛在身上，出發去了！但我發現老師手執登山杖，只帶了一瓶白開水，這種強烈的對比，令我感到十分納悶。

開始上山時，我健步如飛，老師卻安步當車。但爬到一半，我就開始慢下來了。再上去，就有點沉不住氣，一直問老師：「果園呢？」「到了嗎？」「還有多久？」後來就乾脆唱起趙元任的〈上山〉來為自己打氣。

果園到了，哇！好多又好大的果子啊！我的力氣又來了，正想猛扯下一顆大橘子時，老師攔住我，叮嚀我要注意採果的方法──不能亂拔，不然明年果樹就長不出橘子了。

叮嚀過後，她就悠悠哉哉地帶著年邁的「拖拉」（老師養的老土狗）坐在樹蔭下，像是在沉思，又像在欣賞大自然。我們則像群野猴子，在果園中採個痛快。老師讓我們忙了一個正午，然後宣布集合下山。突然，她對我說：「小華，你採了那麼多，等一會兒下山可麻煩啦！」我瀟灑地說：「不會！不會！本山人

自有方法處理！」

下山囉！老師身無一物，這回，該她健步如飛，我全身又掛又提的，走得相當吃力，所以愈走愈重。我開始後悔了，一路上求著要把橘子送給別人，但是誰要呢？每個人都有自己的那一份！好吧，我索性就邊走邊吃，可是也減輕不了多少重量，況且胃也脹滿了橘子汁。

不知老師後來編的很多批判人性的舞作，會不會把我對橘子的貪婪也批判進去了呢？

生氣篇

凡是和老師工作過的人，多少都有機會看到她發脾氣的景象，當然，我對這種景象非常熟悉。剛開始時，遇到這種情況，我是有點不自在的，但日子久了，我也學會利用她發脾氣時來製造幽默。有一次，在台北市國父紀念館做總彩排，

大概有人沒有認真地跳，未達到她所期待的標準。她突然大吼，命令所有團員馬上集合。本來在後台正忙著化妝、換衣的人，就急急忙忙地衝向舞台。

然後，訓話就開始了……

老師開始很嚴厲地教訓我們身為舞者該有的藝術責任，她愈說愈激動，所有的人都不敢看她，我也不敢。但我總要抬起頭來吸一口新鮮空氣吧？所以抬起頭來向四周環顧一番。突然，我忍不住笑了出來，因為我看到我們那一群人，有的穿古裝、有的穿緊身衣、有的穿運動服，當然還有人把眼睛畫了一半，一邊眼睛大，一邊眼睛小。

很有戲劇性！那是一幕具悲傷感的喜劇！

物以類聚篇

中國有句成語叫做「物以類聚」。其實我的脾氣也不比劉老師小，所以，我

也會和老師發脾氣！有一年，我被分派負責記帳，我實在不是那塊料，雖然老師有意培養我們每個人都要能文能武，但我一看到數字就開始頭腦不清，所以那一年，我記的是一堆爛帳！

第二年，老師大概要把我這根銹鐵磨成繡花針，她又要我記帳，我很生氣，把整本帳簿丟在她的腳下，後來還是王素珍和陳勝美替我們解圍。雖然，我有多次和劉老師衝突的經驗，但似乎每次都是我輸，不是我怕她，而是每次我一急的時候，滿口的廣東國語就脫口而出。所以無論在口齒和言詞的表達上，都沒有老師的北方國語來得俐落清晰。因此，甘拜下風！

所以我是她的學生！

「食」驗篇

「吃」是人生大事之一！但是，如果舞蹈藝術家想要用「吃」作為前衛創作

記藝術家生活瑣事　222

實驗的主題，這將會發生些什麼樣的效果呢？

記得那是農曆新年，大年初二我們就要歸隊練舞。老師為了要慰勞大家的辛勞，所以一大早就來到排練室，宣布她特地為大家煮了一鍋美味的「三寶飯」。等練完舞後，她會請男生到家裡把飯抬到舞團來，給大家分享。

真好！我那天練得特別勤快，等一會兒，我可以理所當然地多吃幾碗三寶飯。中午到了，飯也抬來了，大家都很興奮，尤其是老師，因為這是她第一次的「食」驗作品。

哇！好香喔！顏色也很特別。我舀了一大碗，吃了幾口，嗯——怪怪的，新口味嗎？我還繼續吃下去。突然，有人叫道：「這飯沒煮熟！」結果，我那大半碗飯又被收回鍋子裡去了。

老師這個「食」驗作品就此沒有下文。所以，這個作品就沒有編號了！

月亮篇

一九七六年，新古典舞團到美國演出，最後一站是夏威夷。那天演完，我們大夥兒都感到非常輕鬆，隨著老師步行回旅館。在路上，老師對我們說：「今天晚上的月亮好圓又好大啊，真美！」我們凝視夜空，卻找不到月亮的蹤影。

正在納悶時，突然看到正前方不遠處，有一個球形的大路燈。

不知老師的「月亮」是象徵，還是隱喻呢？

一九九八年一月，劉老師從台北飛往劍橋開會，會議結束後，她打電話給我，希望我到倫敦的利物浦車站（Liverpool Station）去接她。到了車站，我看到老師精神奕奕，手上還提了一個連我都幾乎提不動的大皮箱。我送她到住宿的旅館，一路上她向我訴說著未來的新計畫。同時，又約我一起去大英博物館、泰德現代美術館（Tate Gallery）、南河岸藝術中心（South Bank Centre）、奧爾巴尼（Albany Theatre）實驗劇場⋯⋯

我看著老師那一提到藝術和舞蹈，就興奮無比的臉，我想……她沒有騙我，她真的是十七歲！

後記

一九九八年的一月到六月間，我兩次從倫敦到台北，一次和劉鳳學從倫敦到台北，並加上無數的電話交談和信件往返，訪談的時數已超過了六十個小時。劉鳳學的舞蹈文化知識、藝術經驗及學術思想研究和創作教學生涯，是如此豐富多采。如果有更多的時間與經費，我真希望能繼續訪談下去！

十年前，當我決定到英國拉邦舞蹈學院進修高等的舞蹈理論研究課程時，臨別前夕，劉鳳學給我很多學習的忠告和建議。她強調舞蹈是個人與民族的身體文化的混合，也是人類智慧的表現。此外，並提醒我在學習西方理論的同時，也別忘了要冷靜地思考自身的文化根源，這樣才能算是真正掌握到學習的

意義。她的忠告讓我聯想到音樂學者韓國鐄先生對年輕學子的警語：

我們這一代的中國青年……對於我們自己的文化所知道的程度，遠少過於西洋的。這是文化交流還是文化崩潰？

因此這十年來，我除了致力於研究西方的理論，參與英國當地的舞蹈劇場實驗演出之外，還特別關心藝術文化的本源問題，以及學習如何與不同的藝術溝通。

從不斷累積的工作經驗中，我發現西方二十世紀新藝術在本質上，並不是反對傳統文化，藝術家只是希望用不同的方法和手段來消除人類思想觀念上的成見。因為唯有這樣，我們才能不斷地發現人類文化的新價值，分享不同的文化經驗，進而為世界文化而貢獻。

在國外愈久，我就愈感到傳統的重要，所以不時想起劉鳳學的新古典舞蹈

觀念，她對歷史文化的重視，以及她對民族和藝術的情感和愛。

由於中國現代舞的研究尚在起步階段，很多分析和討論的觀點，仍然要借用西方的模式。可是當我應用西方的理論觀點來看劉鳳學的舞作時，我發現自己的知識受到很大的挑戰。當然，我非常喜歡這種挑戰，因為它能使我更進一步地認真思考，如何能獨立地從文化認知及對自己藝術感知的自信中，去建立一套不附屬於西方原則的舞蹈分析方法。

我希望藉著這次的訪談，能啟發更多優秀的舞蹈研究工作者，能用更多新的觀點來評估傳統的價值，對中國現代舞作有更多坦誠的探索和誠懇深入的討論。寫到這裡，我又再度想起韓國鑽先生的話：

一個民族如果缺乏文化優越感，固然可悲；但是一個民族如果持有優越感而不知其所以然，人云亦云，也是於事無補。

我相信《尋與開拓——舞蹈家劉鳳學訪談》這本書，已為我們掀開了許多中國舞蹈藝術理論的知及淵源。劉鳳學已為我們開拓了自己民族智慧來認知及承先啟後的中國現代舞領域。我祝福新一代的舞蹈接棒人，為中國現代舞努力，再努力！

感謝

感謝國家文化藝術基金會提供這次機會讓我寫這本書。

還有，我非常感謝新古典舞團的新、舊團員，在我寫作期間給予的協助，特別是王素珍老師，她不但把自己那寬敞舒適的家供我居住，同時還與陳勝美老師一起幫我潤稿、校對。

感謝許碧勳教授及甘雅嵐、潘肇怡和蕭謙麗等諸位小姐輪流幫我打字，以及我的先生Terance Keith Slocombe給我精神上的鼓勵及支持。

另外，十分感謝財團法人新古典表演藝術基金會提供此次我自英國返台訪談所需旅費，以及新古典舞團提供電腦設備，此次訪談才得以順利完成。

劉鳳學生平大事年表

一九二五年　●六月十九日生於黑龍江省齊齊哈爾市。

學歷

一九三三年　●入黑龍江省齊齊哈爾市昂昂溪區第一小學。

一九三八年　●入黑龍江省立齊齊哈爾女子高等學校。

一九四二年　●入長春女子師道大學音樂體育系。

一九四六年　●入國立長白師範學院體育系，主修舞蹈，輔修音樂。

一九四九年　●國立長白師範學院畢業，獲教育學士學位。

一九六五～六六年　●日本國立教育大學舞蹈學研究，同時在日本宮內廳研究唐代樂舞及隨江口隆哉研究舞蹈創作法。

一九七〇～七二年　●入德國福克旺藝術學院研究。

一九八一～八七年　●入英國拉邦舞蹈學院攻讀博士學位。
　　　　　　　　　●自一九八二年在劍橋大學畢鏗博士（L. E. R. Picken, Sc.D., F.B.A）指導下，

撰寫博士論文。

● 一九八七年二月通過口試，獲英國國家哲學博士學位。

經歷

一九四八年　● 任國立長白師範學院助教。

一九五〇年　● 任台灣省立台中師範學校教師。

一九五三年　● 任中國青年救國團組員兼台北市第二女子中學舞蹈教師。

一九五四～八五年　● 任國立台灣師範大學講師、副教授、教授。

一九八五～八八年　● 任國立台灣藝術專科學校舞蹈科教授兼主任。

一九八八～九〇年　● 任國家戲劇院、國家音樂廳主任。

一九九〇年八月　● 退休。

一九九〇年　● 任新古典舞團藝術總監。

貢獻

一九六七年　● 成立現代舞研究中心。

一九七六年　● 成立新古典舞團。

一九七九年　● 參加行政院舉辦之「國建會」，提出「國民中小學舞蹈實驗班」實施建議案。

一九九四年　● 成立新古典表演藝術基金會。

一九九四年 ● 參加第七屆全國教育會議，提出「七年一貫制藝術教育制度」建議。

一九八七～九六年 ● 主持撰寫《舞蹈名詞》，由國立編譯館主編，洪葉文化公司出版。

一九九六～二○○四年 ● 主持編撰《舞蹈辭典》，由國立編譯館主編。

榮譽

一九六九年 ● 獲教育部國家文藝獎第一屆舞蹈獎。

一九七七年 ● 獲美國國際舞蹈研究委員會（ＣＯＲＤ）傑出舞蹈學者獎。

一九八七年 ● 獲民族藝術薪傳獎──舞蹈獎。

一九九一年 ● 獲國家文藝獎──特別貢獻獎。

一九九七年 ● 獲第一屆國家文化藝術基金會文藝獎──舞蹈獎。

二○○八年 ● 獲第四十九屆中國文藝獎章──舞蹈獎。

二○一四年 ● 獲教育部藝術教育貢獻獎。

二○一六年 ● 獲總統府頒授二等景星勳章。

創作、演出、研究、出版（舞作條列以創作年分為主，非首演年分）

一九五○年 ● 創作：《藍色多瑙河》（作品第一號，首演於台中市體育場）。

《懇求》（作品第二號，首演於台中師範學校禮堂）。

一九五一年

● 創作：《白鳥湖》（作品第三號，首演於台中市體育場）。

《蒙古祝捷舞》（作品第四號，首演於台北市三軍球場）。

《火花》（作品第五號，首演於台中師範學校禮堂）。

《三七五減租頌舞》（作品第六號，首演於台中師範學校禮堂

《雪恥復國》（作品第七號，首演於台中師範學校禮堂）。

一九五二年

● 創作：《菩提舞》（作品第八號，首演於台中師範學校禮堂）。

《凌波舞》（作品第九號，首演於台中師範學校禮堂）。

《白帆》（作品第十號，首演於台中師範學校禮堂）。

《農家樂》（作品第十一號，首演於台中師範學校禮堂）。

一九五三年

● 出版：《唱遊創作集》由李瑞方作曲、劉鳳學作詞及設計動作

一九五四年

● 研究：赴蘭嶼調查原住民達悟族舞蹈、音樂。

● 創作：《奔向自由》（作品第十二號，首演於台北市三軍球場）。

《海》（作品第十三號，首演於台灣師範大學）。

《銀盤舞》（作品第十四號，首演於台北市藝術教育館）。

《春之聲》（作品第十五號，首演於台灣師範大學體育館）。

《森林的鐵匠》（作品第十六號，首演於台灣師範大學體育館）。

一九五五年

● 創作：《練習舞之一》（作品第十七號，首演於台灣師範大學體育館）。

《練習舞之二》（作品第十八號，首演於台灣師範大學體育館）。

一九五六年

● 研究：赴烏來及南投調查原住民泰雅族舞蹈、音樂。

● 創作：

《命運》（作品第十九號，首演於台灣師範大學禮堂）。

《荷花湖》（作品第二〇號，首演於台北市三軍球場）。

《維也納森林》（作品第二一號，首演於台灣師範大學體育館）。

《彩虹妹妹》（作品第二二號，首演於台灣師範大學體育館）。

《蘭嶼夏夜》（作品第二三號，首演於台北市三軍球場）。

《沙里紅巴》（作品第二四號，首演於台灣師範大學體育館）。

《練習舞之三》（作品第二五號，首演於台灣師範大學體育館）。

《康巴族舞》（作品第二六號，首演於台灣師範大學體育館）。

一九五七年

● 創作：《女巫》（作品第二七號，首演於台灣師範大學禮堂）。

《最後的審判》（作品第二八號，首演於台灣師範大學禮堂）。

《花的圓舞曲》（作品第二九號，首演於台灣師範大學體育館）。

《海嶽》（作品第三〇號，首演於台灣師範大學禮堂）。

《虹》（作品第三一號，首演於台灣師範大學禮堂）。

《練習舞之四》（作品第三二號，首演於台灣師範大學體育館）。

《十面埋伏》（作品第三三號，首演於台灣師範大學禮堂）。

● 研究：開始研究中國傳統舞蹈。
開始實驗研究中國現代舞。

一九五八年

創作：《採桑舞》（作品第三四號，首演於台灣師範大學禮堂）。
《鈴蘭舞》（作品第三五號，首演於台灣師範大學禮堂）。
《練習舞之五》（作品第三六號，首演於台灣師範大學體育館）。

一九五九年

創作：《傜人舞》（作品第三七號，首演於台灣師範大學禮堂）。
《練習舞之六》（作品第三八號，首演於台灣師範大學體育館）。

一九六〇年

研究：赴南投仁愛鄉調查研究原住民布農族舞蹈、音樂。
創作：《碧濤之舞》（作品第三九號，首演於台灣師範大學禮堂）。
《練習舞之七》（作品第四〇號，首演於台灣師範大學體育館）。

一九六一年

創作：《時間的韻律》（作品第四一號，首演於台灣師範大學禮堂）。
研究：赴嘉義達邦鄉調查研究原住民曹族舞蹈、音樂。

一九六三年

創作：《迎晨》（作品第四二號，首演於台灣師範大學體育館）。
《練習舞之八》（作品第四三號，首演於台灣師範大學體育館）。
《人舞》（作品第四四號，首演於台灣師範大學體育館）。
《佾舞》（作品第四五號，首演於台灣師範大學體育館）。
《練習舞之九》（作品第四六號，首演於台灣師範大學體育館）。

一九六四年

創作：《青春的旋律》（作品第四七號，首演於台灣師範大學禮堂）。
《練習舞之十》（作品第四八號，首演於台灣師範大學體育館）。

一九六五年　●出版：《教育舞蹈》、《舞蹈概論》。

　　　　　●創作：《太極劍舞》（作品第四九號，首演於台北市中山堂）。

　　　　　《練習舞之十一》（作品第五〇號，首演於台灣師範大學體育館）。

一九六六年　●創作：《練習舞之十二》（作品第五一號，首演於台灣師範大學體育館）。

　　　　　《牧笛》（作品第五二號，首演於台北市中山堂）。

　　　　　《新年樂》（作品第五三號，首演於台北市中山堂）。

　　　　　《鬥》（作品第五四號，首演於台北市中山堂）。

　　　　　《女性的塑像》（作品第五五號，首演於台北市中山堂）。

　　　　　《旅》（作品第五六號，首演於台北市中山堂）。

　　　　　《相依為命》（作品第五七號，首演於台北市中山堂）。

　　　　　《直？圓？》（作品第五八號，首演於台北市中山堂）。

一九六七年　●創作：《拔頭》（重建）（作品第五九號，首演於台北市中山堂）。

　　　　　《蘭陵王》（重建）（作品第六〇號，首演於台北市中山堂）。

　　　　　《春鶯囀》（重建）（作品第六一號，首演於台北市中山堂）。

　　　　　《崑崙八仙》（重建）（作品第六二號，首演於台北市中山堂）。

　　　　　《二十四小時又一秒》（作品第六三號，首演於台北市中山堂）。

　　　　　《街頭》（作品第六四號，首演於台北市中山堂）。

　　　　　《沉默》（作品第六五號，首演於台北市中山堂）。

一九六八年　●公演：在台北市中山堂，以「古代與現代中國舞蹈」為題，舉行舞蹈發表會。介紹中國傳統舞蹈及中國現代舞之創作原理及研究創作成果。

　　　　　●創作：《門神》（作品第六六號，首演於台北市中山堂）。

　　　　　《炊煙》（作品第六七號，首演於台北市中山堂）。

　　　　　《練習舞之十三》（作品第六八號，首演於台灣師範大學體育館）。

　　　　　《現代三部曲》（作品第六九號，首演於台北市中山堂）。

一九六九年　●公演：五月九日在台北市中山堂，以「傳統與現代」為題舉行舞蹈發表會。

　　　　　●出版：《倫理舞蹈「人舞」研究》。

　　　　　●研究：接受教育部委託修訂祭孔佾舞。

　　　　　●研究：赴苗栗向天湖及五峰鄉調查研究原住民賽夏族舞蹈、音樂。

一九七〇年　●研究：修訂祭孔佾舞。

　　　　　接受教育部委託修訂祭孔佾舞。

一九七一年　●創作：《柏林圍牆》（作品第七〇號，首演於台北市國父紀念館）。

一九七二年　●創作：《聖母頌》（作品第七一號，首演於台北市中山堂）。

　　　　　《神曲（舞劇——嫦娥奔月）》（作品第七二號，首演於台北市中山堂）。

一九七三年　●創作：《投壺戲》（作品第七三號，首演於台北市國父紀念館）。

　　　　　《蝕》（作品第七四號，首演於台北市國父紀念館）。

　　　　　《天問》（作品第七五號，首演於台北市國父紀念館）。

一九七四年

一九七五年

●公演：五月十九日在台北市中山堂舉行舞蹈發表會。

●出版：在美國舞譜局出版《中國舞譜》。

●研究：赴以色列出席國際民族舞蹈研討會，並以「舞譜在中國民族舞蹈上的應用」為題，發表研究報告。

●創作：《遊子吟》（作品第七六號，首演於台北市國父紀念館）。

《招魂》（作品第七七號，首演於台北市國父紀念館）。

《秋江》（作品第七八號，首演於台北市國父紀念館）。

●公演：十二月十五、十六日在台北市國父紀念館舉行舞蹈發表會。

十二月二十二日在台中市中興堂舉行舞蹈發表會。

●創作：《疏離》（作品第七九號，首演於台北市國父紀念館）。

《抒情詩》（作品第八〇號，首演於台北市國父紀念館）。

《小小天問》（作品第八一號，首演於台北市國父紀念館）。

《嬉春圖》（作品第八二號，首演於台北市國父紀念館）。

《現代人》（作品第八三號，首演於台北市國父紀念館）。

《戀歌》（作品第八四號，首演於台北市國父紀念館）。

《洛神》（作品第八五號，首演於台北市國父紀念館）。

《秋瑾》（作品第八六號，首演於台北市國父紀念館）。

●公演：率領中國舞蹈團赴玻利維亞參加國際民族舞蹈節表演。

一九七六年

● 創作：《北大荒》（作品第八七號，首演於台北市國父紀念館）。
《尋夫記》（作品第八八號，未完成）。
《漁歌子》（作品第八九號，首演於台北市國父紀念館）。

● 公演：三月二十及二十一兩日在台北市國父紀念館舉行創團公演舞蹈發表會。
六月十九日在台中市中興堂舉行原住民舞蹈發表會。
九月應美國舊金山州立大學邀請赴舊金山、洛杉磯及夏威夷等地公演，並以「西方及中國舞蹈的比較」為題，發表演講。

● 研究：赴屏東三地門、霧台、桃源鄉調查研究原住民排灣族舞蹈、音樂。
接受台灣省民政廳委託，重建達悟、阿美、泰雅、魯凱、曹族及排灣等族之舞蹈。

● 論文：〈西方與中國舞蹈比較〉（*A Comparison of Western and Chinese Dance Forms*）發表於美國舊金山州立大學。

一九七七年

● 創作：《度小月》（作品第九〇號，首演於台北市國父紀念館）。
《幕零群》（作品第九一號，首演於台北市國父紀念館）。

● 公演：十一月三日及四日在台北市國父紀念館，以「抽象與寫實」為題，舉行舞蹈發表會。

● 研究：接受台灣省民政廳委託，赴台東調查研究原住民卑南族舞蹈、音樂。並重新編創卑南、賽夏及布農族等族之舞蹈。

● 創作：《智慧島》（作品第九二號，首演於台北市國父紀念館）。

● 創作：《祭典》（作品第九三號，首演於台北市國父紀念館）。

● 公演：三月十日至十三日在台北市國父紀念館舉行台灣原住民舞蹈發表會。

十一月六日至十日、十一月十八、十九日分別在台北市國父紀念館及台南市中正圖書館育樂堂舉行劉鳳學創作二十年回顧公演。

● 研究：八月應邀赴美國夏威夷出席美國國際舞蹈研究委員會、美國舞蹈工會主辦之國際舞蹈會議，並擔任「舞蹈的知覺與其符號轉化」小組討論會組員。

● 論文：〈拉邦動作譜中國民族舞蹈記錄之應用〉（Application of Labanotation on Chinese Dance）發表於美國國際舞蹈研究委員會、美國舞蹈工會主辦之國際舞蹈會議。

● 創作：《海濱》（作品第九四號，首演於台北市國父紀念館）。

《雪祭》（作品第九五號，首演於台北市國父紀念館）。

● 公演：八月應奧國及德國邀請，率新古典舞團赴奧地利參加「巴魯克隆」民俗藝術節後赴西德，在海德堡大學、佛蘭斯堡歌劇院、慕尼黑斯坦堡演出六場。

● 創作：《雅美人》（作品第九六號，未完成）。

十一月在台北國父紀念館舉行第一屆新銳創作獎。

一九八一年

● 公演：參加教育部第一屆文藝季在台北、台中、高雄演出四場。
七月赴法國參加「第十八屆比里牛斯世界民俗舞蹈節」。

● 研究：一月赴蘭嶼研究達悟族舞蹈。
九月赴新加坡公演。

● 創作：《拉邦三環創作法實驗》（作品第九七號，首演於英國拉邦中心）。
《保太平——重建韓國仿儒家舞蹈》（作品第九八號，首演於英國拉邦中心）。

● 論文：〈拉邦三環創作法實驗研究〉（*An Experimental Study of Space Harmony with Three Rings On Icosahedron Forms*）發表於英國拉邦舞蹈學院。

一九八四年

● 創作：《皇帝破陣樂（重建）》（作品第九九號，一九九二年首演於台北國家戲劇院）。

● 研究：再度赴韓國研究考察宋朝傳至韓國之儒家舞蹈及韓國於十五世紀仿儒家舞蹈所創之宗廟舞蹈。

一九八六年

● 論文：博士論文〈從西元前十六世紀至十三世紀的中國古代禮儀舞蹈與儀式舞蹈歷史文獻記錄和舞蹈分析研究〉，交予英國國家學歷頒授委員會（Council for National Academic Awards），以符合英國拉邦舞蹈學院博士學位的要求。

一九八七年　●論文：〈拉邦舞譜〉發表於國立台灣藝術專科學校（今台灣藝術大學），第一屆拉邦系統舞蹈研習會。

一九九〇年　●論文：〈整合性舞蹈教學研究〉發表於林口國立體育學院（今國立體育大學）。

一九九一年　●創作：《圓》（作品第一〇〇號，首演於台北市國家戲劇院）。

　　　　　　《檔案》（作品第一〇一號，首演於台北市國家戲劇院）。

　　　　　　●公演：十一月，舞團復出，在國家戲劇院以「她，走過四十年」為題，演出《冪零群》、《圓》及《檔案》。

一九九二年　●創作：《俑之一——漢俑》（作品第一〇二號，首演於台北市國家戲劇院）。

　　　　　　《布蘭詩歌》（作品第一〇三號，首演於台北市國家戲劇院）。

　　　　　　●公演：三月十三至十五日於台北市國家戲劇院演出「中國之美」系列。

　　　　　　《布蘭詩歌》巡演，十一月十三至十五日於台北市國家戲劇院演出，十一月二十六日於新竹市清華大學演出，十二月五日於台中縣立文化中心演出，十二月六日於南投縣立文化中心演出，十二月十六日於中壢藝術館演出，十二月十七日於基隆文化中心演出。

一九九三年　●創作：《化成天下之舞》（重建）（作品第一〇四號，首演於紐約台北文化中心）。

　　　　　　《威加四海》（重建）（作品第一〇五號，首演於紐約台北文化中心）。

一九九四年
　●研究：《俑之二──羌俑》（作品第一○六號，首演於紐約台北文化中心）。
　●公演：二月赴四川、阿覇藏族、羌族自治州研究羌族樂舞禮俗。
　　　　　九月赴北京、成都、廣州演出。

一九九五年
　●研究：四、五月赴美國紐約台北文化中心演出四場，並以「儒家舞蹈」為主題，進行演講與座談。
　　　　　十二月於台中市中山堂、新竹清華大學演出。

一九九六年
　●論文：〈儒家舞蹈研究〉（The Reconstruction of Confucian Ritual Dance and Their Influence on My Work）發表於美國紐約台北文化中心（九月二十六日）。
　●創作：《沉默的杵音》（作品第一○七號，首演於台北市國家戲劇院）。
　●創作：《青春之歌》（作品第一○八號，首演於台北市政府大樓親子劇場）。
　●創作：《曹丕與甄宓》（作品第一○九號，首演於台北市國家戲劇院）。

一九九七年
　●創作：《黑洞》（作品第一一○號，首演於台北市國家戲劇院）。
　●創作：《灰瀾三重奏》（作品第一一一號，首演於台北市國家戲劇院）。

一九九八年
　●創作：《地獄不空，誓不成佛》（作品第一一二號，首演於台北市國家戲劇院）。
　●出版：《劉鳳學訪談》初版。

一九九九年
　●創作：《南管樂舞》（作品第一一三號，首演於台北市國家戲劇院實驗劇場）。
　●創作：《黃河》（作品第一一四號，首演於台北市國家戲劇院）。

二〇〇〇年

● 論文：〈整合拉邦動作譜及拉邦動作分析法對中國唐代讌樂《春鶯囀》分析研究〉發表於中國廣東深圳。

● 創作：《大漠孤煙直》（作品第一一五號，首演於台北市國家戲劇院）。

《童瞳》（作品第一一六號，電腦作品，首演於台北市國家戲劇院實驗劇場）。

二〇〇一年

● 論文：〈舞蹈文化論壇網路建立〉（*Establishment of the Dance Cultural Forum on the Web Site*）發表於捷克。

● 創作：《無尾熊與符號》（作品第一一七號，電腦作品，首演於台北市國家戲劇院實驗劇場）。

● 出版：《與自然共舞——台灣原住民舞蹈》。

二〇〇二年

● 論文：〈中國傳統舞蹈——新古典舞蹈比較分析〉（*New Face - Traditional Chinese Dance-Neo Classic Dance*）發表於俄國新西伯利亞。

● 創作：唐大曲《蘇合香（重建）》（作品第一一八號，首演於台北市國家戲劇院）。

二〇〇三年

● 創作：唐小曲《胡飲酒（重建）》（作品第一一九號，首演於台北市國家戲劇院）。

唐大曲《團亂旋（重建）》（作品第一二〇號，首演於台北市國家戲劇院）。

二〇〇四年
●出版…《大漠孤煙直：劉鳳學作品第一一五號舞蹈交響詩》。

二〇〇五年
●出版…《舞蹈辭典》。

二〇〇六年
●創作…《飛墨》（作品第一二一號，首演於台北市中山堂光復廳）。
●論文…〈中國唐朝宮廷讌樂研究〉（*Banquet Music and Dance at the Tang court (618~907 AD)*）發表於法國巴黎國家舞蹈中心（Centre National de la Danse，ＣＮＤ）。

二〇〇七年
●創作…《沉默的飛魚》（作品第一二二號，首演於台北市國家戲劇院）。

二〇〇九年
●創作…《雲豹之鄉》（作品第一二三號，首演於台北市國家戲劇院）。
●論文…La yanyue: Musique et de banquet à la cour des Tang (618-907) 發表於法國國家舞蹈中心，Danses et identities，頁十七至五一。
〈儒家禮儀舞蹈《佾舞》研究〉發表於中國北京兩岸四地藝術論壇，《當代中華藝術的多點透視》，頁六九至七三。

二〇一一年
●創作…唐大曲《傾盃樂》（重建）（作品第一二四號，首演於台北市國家戲劇院）。

二〇一二年
●創作…《春之祭》（作品第一二五號，首演於莫斯科）。
《感恩之歌》（作品第一二六號，首演於莫斯科）。
《揮劍烏江冷》（作品第一二七號，首演於台北市國家戲劇院）。
●論文…*A Study of Banquet Music and Dance at the Tang Court (618-907CE)*，刊

於 CELEBRATING DANCE IN ASIA AND THE PACIFIC─IDENTITY AND DIVERSITY。

二〇一三年　　●創作：《被遺忘的奉獻》（作品第一二八號，首演於台北市國家戲劇院）。
　　　　　　　《基督升天》（作品第一二九號，首演於台北市國家戲劇院）。

二〇一四年　　●論文：《唐宮廷讌樂舞研究》發表於中國北京。
　　　　　　　〈「只拍子」對唐樂舞「質」的影響研究：以重建《撥頭》為例〉發表於中國北京舞蹈學院「中和大雅」學術研討會。

二〇一六年　　●出版：《春之祭：劉鳳學作品第一二五號現代舞劇》。

藝術大師 024

尋與開拓——舞蹈家劉鳳學訪談

作者	李小華
特約編輯	Chien-man Tu
責任編輯	石璦寧
編輯協力	鄭堓
美術設計	蔡南昇
校對	Chien-man Tu、石璦寧、劉鳳學
內文排版	薛美惠
總編輯	胡金倫
董事長	趙政岷
出版者	時報文化出版企業股份有限公司
	108019 台北市和平西路三段240號1-8樓
	發行專線｜02-2306-6842
	讀者服務專線｜0800-231-705｜02-2304-7103
	讀者服務傳真｜02-2304-6858
	郵撥｜1934-4724 時報文化出版公司
	信箱｜10899臺北華江橋郵局第99信箱
時報悅讀網	www.readingtimes.com.tw
電子郵件信箱	ctliving@readingtimes.com.tw
人文科學線臉書	http://www.facebook.com.tw/jinbunkagaku
法律顧問	理律法律事務所｜陳長文律師、李念祖律師
印刷	勁達印刷有限公司
初版一刷	1998年9月15日
二版一刷	2021年1月22日
定價	新台幣380元

時報文化出版公司成立於一九七五年，並於一九九九年股票上櫃公開發行，於二〇〇八年脫離中時集團非屬旺中，以「尊重智慧與創意的文化事業」為信念。

尋與開拓：舞蹈家劉鳳學訪談/李小華著. -- 二版. -- 臺北市：時報文化出版企業股份有限公司, 2021.01　|　面；　公分. -- (藝術大師；24)｜ISBN 978-957-13-8449-8(平裝)｜1.劉鳳學 2.舞蹈家 3.臺灣傳記　|　976.9333｜109017525